New Genre Public Art

公共藝術空間新美學

胡寶林／撰文・攝影

藝術家 出版社

台灣整體文化美學，如果從「公共藝術」的領域來看，它可不可能代表我們社會對藝術的涵養與品味？二十世紀以來，藝術早已脫離過去藝術服務於階級與身分，而走向親近民眾，為全民擁有。一九六五年，德國前衛藝術家約瑟夫‧波依斯已建構「擴大藝術」之概念，曾提出「每個人都是藝術家」；而今天的「公共藝術」就是打破了不同藝術形式間的藩籬，在藝術家創作前後，注重民眾參與，歡迎人人投入公共藝術的建構過程，期盼美好作品呈現在你我日常生活的空間環境。

公共藝術如能代表全民美學涵養與民主價值觀的一種有形呈現，那麼，它就是與全民息息相關的重要課題。一九九二年文化藝術獎助條例立法通過，台灣的公共藝術時代正式來臨，之後文建會曾編列特別預算，推動「公共藝術示範（實驗）設置案」，公共空間陸續出現藝術品。熱鬧的公共藝術政策，其實在歷經十多年的發展也遇到不少瓶頸，實在需要沉澱、整理、記錄、探討與再學習，使台灣公共藝術更上層樓。

藝術家出版社早在一九九二年與文建會合作出版「環境藝術叢書」十六冊，開啟台灣環境藝術系列叢書的先聲。接著於一九九四年推出國內第一套「公共藝術系列」叢書十六冊，一九九七年再度出版十二冊「公共藝術圖書」，這四十四冊有關公共藝術書籍的推出，對台灣公共藝術的推展深具顯著實質的助益。今天公共藝術歷經十年發展，遇到許多亟待解決的問題，需要重新檢視探討，更重要的是從觀念教育與美感學習再出發，因此，藝術家出版社從全民美育與美學生活角度，在二〇〇五年全新編輯推出「公共藝術‧空間景觀」精緻而普羅的公共藝術讀物。由黃健敏建築師策劃的這套叢書，從都市、場域、形式與論述等四個主軸出發，邀請各領域專家執筆，以更貼近生活化的內容，提供更多元化的先進觀點，傳達公共藝術的精髓與真義。

民眾的關懷與參與一向是公共藝術主要精神，希望經由這套叢書的出版，輕鬆引領更多人對公共藝術有清晰的認識，走向「空間因藝術而豐富，景觀因藝術而發光」的生活境界。

Contents

目次

第一章　藝

前言：公共藝術家不必做
化妝師

但不是沒有答案，答案應是多元的，多元對話和多元論述就是文化願景省思的答案！公共藝術沒有標準答案，是多元差異相容的，術家的前衛性文化觀察，是既在人民當中，又有時與人民為敵的！

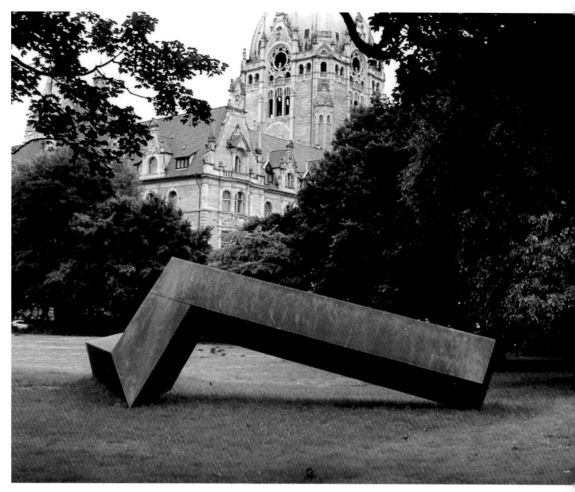

藝術與工藝不同，藝術展現隱藏的眞實，營造一種概念或類似宗教的氛圍；工藝的技藝精良，建築的美輪美奐，令人產生讚賞。藝術的感動和內心的衝擊令人對其產生敬意，甚至膜拜。自從十九世紀末的英國美術與工藝運動，經歷新藝術運動至今日，都倡導一種「把藝術家變成工藝家；把工藝家變成藝術家」的理想。今日的工藝、家具和建築，都有許多展現藝術訊息的作品，譬如廿世紀末的法國家具設計就有「感覺革命」的風潮；當代建築有建造成爲大型雕塑及營造人與場所互動密切的「場所精神」。

公共藝術因爲其設置場所的公共性，有異於封閉空間中特定對象觀賞的條件，其定義便有許多難辯的困難。本書出發點視公共藝術爲設置在與環境意義、族群認同的定點藝

德國漢諾威市議會公園中的抽象鋼構雕塑，是與市議會場域無關的形式主義表現的公共藝術。（上圖）

荷蘭德爾夫（Delf）工業大學半地下的圖書館（Mecanoo設計），塑造一個有地源地標（採光罩）及怡人草坡的公共藝術建築、場所合一的場所精神。（2、3頁圖）

台北市辛亥路行政院公務人力發展中心前，由黃銘哲所創作的公共藝術。（左圖）

在板橋車站看起來像是機具形式放大的美學表現，是製作精緻的裝飾性中性美學。（黃健敏攝，右圖）

術（site-specific art work）。美國廿世紀七○年代之後，從社會文化的觀點，做了許多與社會生活相關公共藝術的嘗試，並且與當代藝術新思潮的前衛美學理論相契合。身為日本著名公共藝術策展人的南條史生認為：「從事公共藝術創作時，必須非常重視對話。公共藝術的存在對於人類文化、社會，絕對是為『生存價值』提供理由的唯一方法。」（註1）

本書以公共藝術的論述性和對話性為討論依據，多數案例非一般公共藝術形式或非「百分之一」的體制內形式，也有很多是透過建築及景觀設計融合的公共藝術。公共藝術的多元價值見仁見智，本書是筆者綜合近二十年的公共藝術動向和相關著作，歸納心得，欲推廣一個非泛論的公共藝術新美學：一切都可以是公共藝術的形式，唯有透過參與認同、地緣、邁向都市共同生活改革的省思與創意，才有意義。公共藝術家不必做化妝師。

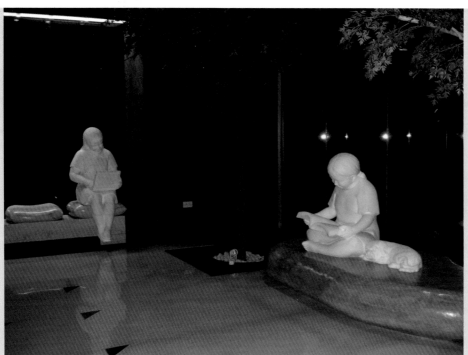

台北市和平東路國立編譯館大廳王秀杞作品〈百年樹人〉

〈百年樹人〉表現兒童閱讀的樂趣，從入口到大廳是以健康理想的主題創作，小孩旁邊有一隻小狗。該大廳有警衛管理，不知若是真有小朋友帶小狗坐在那裡閱讀，會被允許嗎？

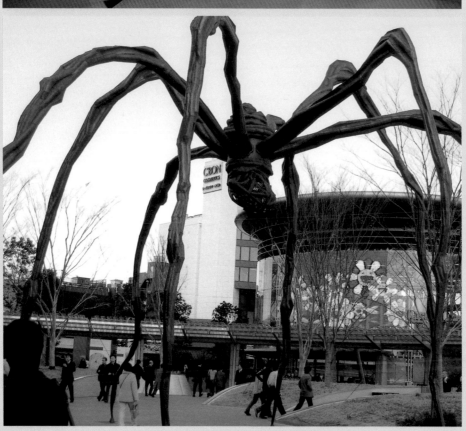

路易斯·布爾喬亞（Louise Bourgeois）的作品〈蜘蛛〉，黑色八隻巨腳、張力十足地盤據在日本六本木「森之塔」的入口廣場前，這件作品對當今商業區形成的衝擊，是一種重返物種多樣文化、不同價值觀的展現。它，深深吸引人們的目光，凝聚焦點，成為地標。（王庭玫攝）

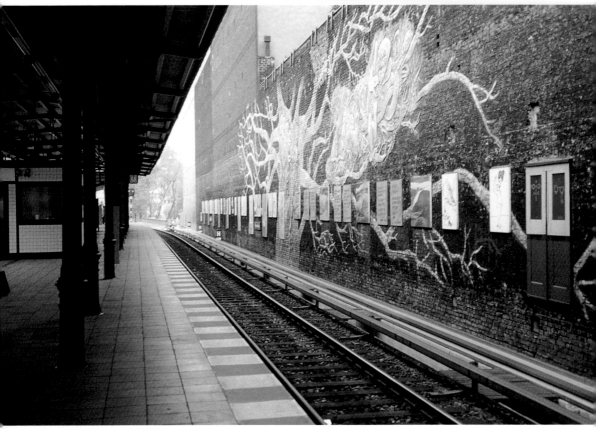

德國柏林市地鐵站壁面與生態環境相關的內省性公共藝術

台北市南湖高級中學有數件公共藝術是以道路家具的形式表現，圖為李天鐸以銅板製作的〈生命之環〉圓形座椅。（右頁上圖）

台北市南湖高級中學李天鐸創作的〈大地之心〉及大鐵球〈意象球〉之抽象表現，結合於入口穿堂和地板造形，空間優美，然而師生不敢穿越。（右頁下圖）

（一）公共藝術多元論

公共藝術，可以泛論至誕生在公共空間的一切特別引人注目的事物或美化、歡愉的事物。不過，從都市生活的文化論述意義來談，筆者寧願認為議題是公共藝術表現的關鍵，而不是正面肯定的主題、不痛不癢地撫慰心靈和妝點美化環境。台灣公共藝術在近幾年的研討會論述中，不少主事者，已愈來愈共識公共藝術的定義是趨向在「公共領域」中能產生論述議題的藝術。所謂公共領域，不僅是中性的、人人可及之「公共空間」而

已，「領域」是有認同和特性的地緣、歷史或族群範圍，而且是邁向社會改革的民主論述空間。

公共藝術的議題性和地域性表現，是新世紀文化願景的希望之一。尤其是地域性的民眾參與歷程，其實是困難重重，要指望幸運地遇到有誠意及有開放胸懷的民眾，最後作品是否成功地既被多元的公眾接受，又保有創作者的批判原創動力，確是世事難料。然而藝術家雖然應草根地「在市民當中」，尋找差異對話的平衡，自身思想卻仍應是菁英主

矗立在日本六本木森大樓斜對面戶外庭園咖啡座中庭的〈玫瑰〉，這是德國女藝術家愛莎・根澤肯（Isa Genzken）的作品。玫瑰酷似真品花朵，經脈畢現，這種既熟悉、又誇張的巨型真實，實令人印象深刻。（王庭玫攝）

義者，否則就消失了文化觀察的前衛性。馬庫色（Herbert Marcuse）的極理想說法：菁英主義有一種激進的內涵，革命的藝術可能成爲「人民之敵」。也就是說草根不等同於大眾化。

在公共藝術多元論的膨脹下，有些人認爲街道家具做得新穎一點，路燈特別美化也是公共藝術；舞獅舞龍也是公共藝術。以傳統

維也納市中心戰時被炸毀之房屋基地，不再重建，原地立反戰紀念碑，成爲市民永誌之痛。赫爾德利奇卡（Alfred Hrdlicka）作品（左頁圖）

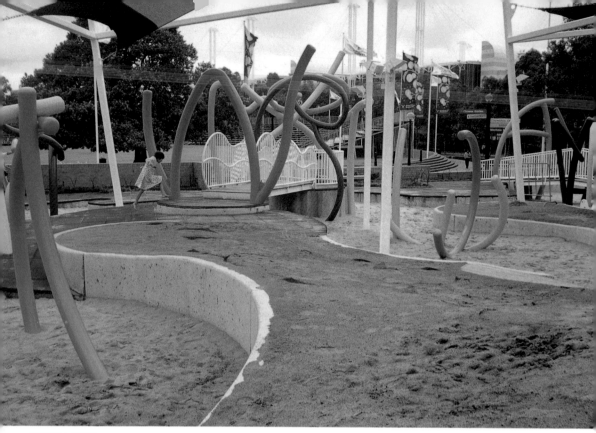

澳洲雪梨市新港區兒童公園設計得奇特，可泛稱顧有藝術性，但這是公共藝術嗎？

的現象也許是沒錯的。在今日，除了美之外，我們對公共藝術的論述性和美學訊息意涵應該要求更多吧！更有許多人，包括外國藝術家認為台灣的檳榔西施攤位或雜亂的鐵窗招牌是文化，也是公共藝術多元論的說法之一。筆者贊成公共藝術形式多元論，也贊成文化的說法，不過應該審視的是：文化不能僵化，文化是不斷反省再生，是有遠景的，猶如獵人頭是某些原始民族的文化，後來不再獵人頭才能再生文化遠景。因此，檳榔西施攤不應是公共藝術，因為這種大眾文化的社會邊緣商業俗文化不具有社會改革的省思表現。但是假設有藝術家經過向管區報備，做一個翻版的檳榔攤，放在馬路中間自演檳榔西施清涼秀，以藝術形式擾亂交通，

公然向公權力發問，這就是尖銳的公共藝術！

藝術家的前衛性文化觀察，是既在人民當中，又有時與人民為敵的！公共藝術沒有標準答案，是多元差異相容的，但不是沒有答案，答案應是多元的，多元對話和多元論述就是文化願景省思的答案！

(二) 新世態公共藝術

廿世紀八○年代之後，以美國為首的數個與城市文化相關的行動方案，像一九八九年的加州「城市定點：藝術家與都市策略」、一九九二年美國國家文化藝術基金會支助的芝加哥「文化行動」、一九九五年芝加哥的「有關地域」大展、同年威尼斯雙年展的「本體

與他者」等等，都把藝術的主題重新拉回城市、地域、定點、游牧、本土、他鄉的視覺。（註2）七〇年代之後，建築理論借用海德格（Martin Heidegger）現象學，由現代主義的機能、理性取向，把包容空間綜合體的元素歸位，回到「天、地、神、人」匯合的「場所精神」，意欲把形而上的、一元論的、幾何學的、機能主義、分工主義的單一化都市生活，拉回充滿象徵、歸屬、認同、歷史意識、跨文化多元對話、人畜、大地、心靈、神靈的人間世界。

「新世態公共藝術」（new genre public art）是省思都市共生文化的一條生路。（註3）依個人對時代生活的體認：「都市文化的意義，不僅在過更好的物質生活和獲得更多的心靈撫慰，更在於社會整體的參與和改革。眞正的未來幸福是要學習對個人生活和環境共生，有反省的動力；對慾望和限制有轉化的創造；對歷史和個人的命運懂得尊敬和關愛；對美的事物和眞知，開懷欣賞。我們的社會要靠市民共同推展更珍惜崇高的『共生文化』。」（註4）

依照杜象（Marcel Duchamp）或偶發藝術（Happening）的觀點：「藝術與生活或行動已呈模糊分際」。因此，筆者認爲公共藝術不必受限百分之一工程費的展示或評選，事實

台北市當代美術館舉辦女性弱勢族群相關的展覽，蓓堤娜·芙利特勒（Bettina Flitner）作品在廣場展示。

台北市勵馨基金會以藝術形式踩街遊行，反對青少年性交易，蕭靜文的作品，算不算強烈社會議題的「公共藝術」？（左圖）

以行動藝術裝扮踩街（右圖）

上許多社會行動現象，譬如沒有政治目的的政策訴求，如果以藝術形式展現，打動人心，敦促政府，那眞是強烈論述的公共藝術形式！ 公共藝術應與建築設計同時進行，令建築空間更有整體營造和認同的生氣；不過，除非建築師同時是藝術家，將建築設計當作藝術創作。依目前機制，建築師是無法投標爲自己的建築作品動用百分之一的工程款創作公共藝術；公共工程的公共藝術會受到徵件機制時限的阻礙，目前的流程都是「先建築後徵件、限時核銷」。在無法打破這種障礙之前，只能先從建築教育及藝術教育著手，期待推動公共藝術自治條例和公共藝術基金，再則從「百分之一」的機制之外，私部門或校園、社區、公共藝術的自由操作條件入手；更可從閒置空間和歷史建築再利

用切入，讓藝術家和建築師合作，讓建築師在設計過程中隨時以公共藝術的態度出發，掌握地方、時代與歷史議題，而不是「僅留一塊餘地給公共藝術」的做法。

如此，也許會造成公共藝術家沒錢賺的情況；不過，因爲要跨領域合作，有些閒置空間或歷史建築的招標並不一定要求建築師，有時可以用工作室名義尋找建築師、設計師和藝術家統包。未來新建工程已逐漸飽和，閒置空間、歷史建築、古蹟再利用和公共藝術，將是一個跨領域共生競爭的天地，大家跨領域共同合作，要符合時代精神，要有文化、夠專業！

廿世紀六○年代之後，歐美的藝術有所謂「建築干涉」（architectural intervention），如瑪塔克拉克（Gordon Matta-Clark）、葛拉罕

（Dan Graham）、卡拉文（Dani Karavan）、布罕（Daniel Buren）、斯密生（Robert Smithson）、林櫻（Maya Lin）、懷特瑞德（Rachel Whiteread）等，都是以建築景觀形式創作公共藝術的典範創作者。雖然他們早期以形式主義的抽象作品介入，近二十年已引起許多討論。建築師實應更有機會把自己的營建變成公共藝術，不必經過評選就可實現，只是可能沒賺到藝術權利金，因為業主可能不把它當藝術作品，他寧可花錢去買一件小雕塑！

路燈、座椅、窗戶、柱子都可能是具藝術性或公共藝術的作品，不僅妝點美化，還需創意，具參與性、認同性、地方性、共同記憶性或議題性是關鍵！因為公共藝術不僅是道路家具藝術化

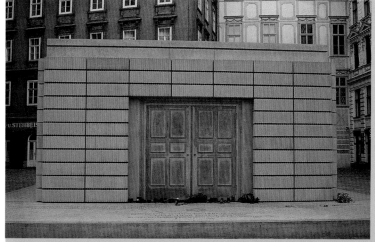

2000年瑞秋·威特雷（Rachel Whiteread）在維也納猶太廣場的紀念碑，是以被封鎖的猶太經書圖書館形式呈現。（上圖）

圖書館四周平台有歐洲各地猶太集中營的地點名稱，市民時常放置鮮花紀念。猶太紀念碑的位置是猶太特區，廣場地下的古代猶太教堂在中古時期是被約束的，無公民權的猶太人活動的中心，文化以經書代代相傳。（中圖）

猶太紀念碑作者用水泥造一間沒有外牆的圖書館，看到書架及書頁厚度。開幕後，圖書館的門永遠關閉，門把放置旁邊的博物館中。觀眾由小型紀念博物館坐電梯到達地下廢墟教堂，並以電視影像虛擬猶太人當年在教堂中的生活。（下圖）

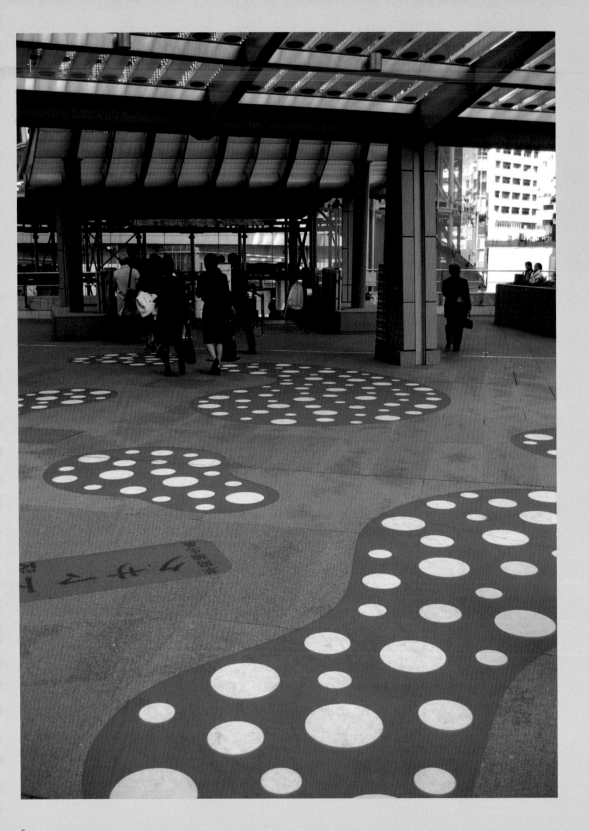

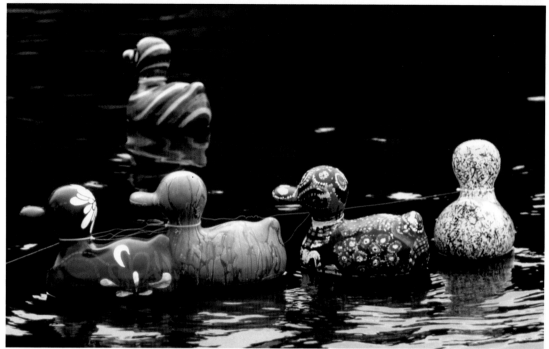

藝術家或裝置藝術家以一個計畫的方式,在
都市空間中實現公共藝術。當代的公共藝術
從此展開一個非傳統形式或非唯美美學的新
紀元!二〇〇二年的台北公共藝術節,以內
湖污水處理廠公共藝術設置的案例,耗資兩
千萬新台幣,一半是辦活動;一半以多個裝
置性作品呈現,雖然可惜的是永久性的作品
幾乎無法留存,但其與議題的相關性及與民
眾的互動性作了一個很好的先例,示範公共
藝術本身可以是以一個計畫方式推出。

呀!公共藝術是公共財,權利金及製作費高
達大型工程費百分之一,比起建築師的4-5%
所耗資鉅,相對要求就要高,美化家具之時
有什麼藝術概念要提出呢?有什麼環境訊息
或時代訊息的宣示?呈現什麼隱藏的真實?
都應考量進去。

　　自廿世紀八〇年代開始,越來越多的公共

註1:南條史生,潘廣宜、蔡青雯譯,《藝術與城市》,台
　　北:田園城市,2004,頁14。

註2:Freedman,Susan K.Plop-Recent Projects of the Public
　　Art Fund, London, New York:Merrell, 2004.

註3:Gablik, Suzi, 王雅各譯,《藝術的魅力重生》,台
　　北:遠流,1998。

註4:胡寶林,《都市生活的希望》,台北:中山文庫,
　　1998,頁55。

台北市2002年公共
藝術節洪易的作品
〈大湖水暖鴨先
知〉,以塑鋼小鴨為
材,其中50隻由民
眾彩繪,是很有參
與互動的創作。
(上圖,黃建敏攝)

台北市2002年公共
藝術節的內湖污水
廠作品之一:池田
作品〈水之家〉。以
竹筏、小屋、雙手
接水圖象組成,讓
民眾做一個從小屋
煙囪灌水的儀式,
對水與生命浮動產
生崇敬。(左圖,
黃建敏攝)

將日本東京森美術
館外側,當代藝術
家草間彌生的典型
花樣,設計在人來
人往的地面,吸引
行人將視線挪移到
足下。(左頁圖,
王庭玫攝)

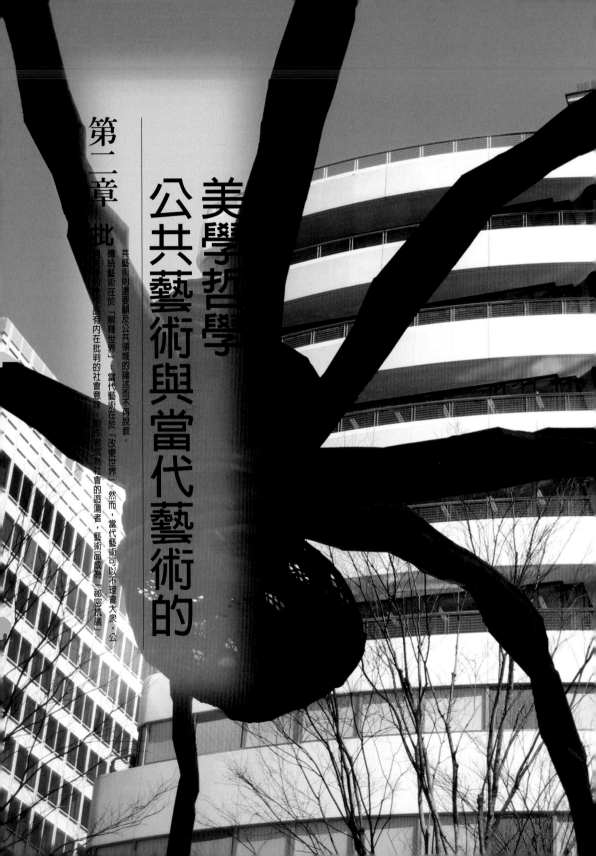

第二章　批

美學哲學

公共藝術與當代藝術的

共藝術則還要顧及公共領域的論述而不再說教。

傳統藝術在於「解釋世界」，當代藝術在於「改變世界」。然而，當代藝術可以不理會大眾，公

述而不再說教。藝術作品有內在批判的社會意味，創作者成為社會的遊蕩者，藝術品成為「祕密抗議」

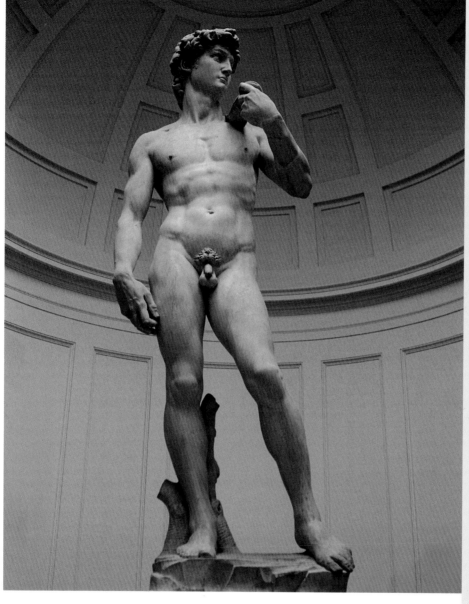

史詩式的雕像──義大利佛羅倫斯美術學院內收藏的米開朗基羅作品〈大衛〉的英姿。

（一）批判美學的哲學

　　前衛藝術和杜象創發的「現成物」和波依斯（Joseph Beuys）在七○年代提倡形成的「社會雕塑」形式，與法蘭克福批判哲學的理論契合。現成物的藝術方法是一種間離的方式，即法蘭克福學派阿多諾（Theodor Adorno）的「具體否定」方式，其主體審美的「精神化」過程也用了康德（Immanuel Kant）的「間離」方法。藝術意義和「非確定性」、「結構不完整性」、作品的「謎語特質」和「斷層特質」、「風格的批判」和「結構的批判」，是總體的啟蒙辯証表現。（註1）間離的技巧表現方法，認為主要是以疏異的材質表現其異在性衝擊，並顯現一種阿多諾

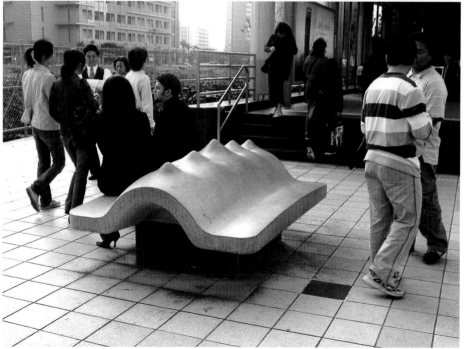

台北市捷運市政府站有五件公共藝術作品，史提夫・伍德沃（Steve Woodward）以〈犁〉、〈頂〉、〈萌芽〉、〈扭曲〉、〈搖動〉命名，此為其中二件。（本頁二圖）

台北市中國石油公司總部大樓內懸掛的〈大橢圓〉，以抽象的彩色鋁條巧妙呈現大橢圓球體，長度達6公尺，表現出藝術家索托（Jesus Rafael Soto）在世界各處作品的一貫風格。（左頁圖）

台北市高等法院黎志文的〈山水〉，以石材管狀及塊狀組合的抽象形式妝點城市空間。

伙伴之班雅明（Walter Benjamin）式的「空間辯証」（space dialectic），而形成一種「交互感應」（corespondence）的藝術氛圍。（註2）法蘭克福美學理論欲肩負世界救贖的藝術革命重任，相信將藝術的自主投注在社會批判的角度，刺激個人自我啓蒙，就會帶動社會的革命。阿多諾、班雅明和馬庫色都對政府革命失望，而轉向藝術革命的藝術理論。

批判美學借用馬克思的唯物史觀辯論法，

但揚棄階級鬥爭的必然理論，而轉向個人經由藝術的爆破形式刺激和審美者的自我啓蒙——希望由此帶動社會的救贖。用禪佛的說法，是自性頓悟然後渡己渡人到同體大悲地關心社會。

總體來說，當代藝術早已超出傳統的眞善美模仿自然的美學表現，或「爲藝術而藝術」的藝術家自足及自我疏離式美學表現。當代藝術理論是源自達達主義精神、杜象的生活現成物指稱藝術和法蘭克福學派的否定批判

美學。其理論最基本是否定和批判的觀念，即否定既有現狀，思辯非中心論，表現作品和社會的不定性。批判美學即是作品有內在批判的社會意味，創作者成爲社會的遊蕩者，藝術品成爲「祕密抗議」。社會批判理論的主旨，正如馬克斯所說的在於「改變世界」，亦即用到藝術方面去，可以說：傳統藝術在於「解釋世界」；當代藝術在於「改變世界」。阿多諾、班雅明和馬庫色都極端地把藝術比擬爲社會革命，要求作品有獨特的構成方法，形成爆破性力量「把世界轉化到一種新的語言中去」，而且必然有政治議題的介入。（註3）

近代公共藝術有批判美學和社會改革的特質，但是其形式已不同於有些當代藝術的直接釋放慾望以致個人沉淪的取向。一方面是廿世紀七〇年代之後的藝術形式已趨向多元，如裝置、觀念、表演藝術、偶發藝術、電子錄影等等；另一方面，因爲環境危機和環保意識興起，令藝術家不得不對環境、生

具新穎性的表演藝術，是一種城市節慶的精彩花絮，但是否有公共藝術的公共省思精神呢？（2002年台北藝術節）

鹿特丹的荷蘭建築研究中心，屋角也用了抽象的解構式鋼板裝飾式地標。

態、人道、科學、社會等事物加以關懷，以另一種不定位的游離形態，重新轉述個人的社會觀點。

蓋伯莉克（Suzi Gablik）在《藝術的魅力重生》中指出：「我們所身處的生理和社會結構已經變成極端的反生態、不健康和具毀滅性。我們需要一個新的形式來強調我們之間的重要連接性，而不是分離性；不是表達一個孤立和疏離的自我，而是一種感覺大家是屬於一個龐大的共同整體的形式。」（註4）

人性城市空間、社區動力、生態大地的療傷、性別和族群差異、歷史的教訓、社群的共同記憶以及改革的時代議題，在在都挑戰今日的城鄉居民的文化省思力量，藝術家有傳統巫師的敏感力和情境創造力。藝術主題和形式，已融入生活物件和行動中，藝術與生活已呈現模糊分際。偶發藝術就時常用一個計畫置入生活事件中或製造事件，令人不自覺地參與投入。（註5）社區營造專業者也如偶發藝術家一樣，躲在後面成為策展人。雖然城市空間營造的主宰權力決定在政府和企業的粉飾太平計畫中，藝術家應與社區營造專家聯盟，超越委託單位的操控，和社區互

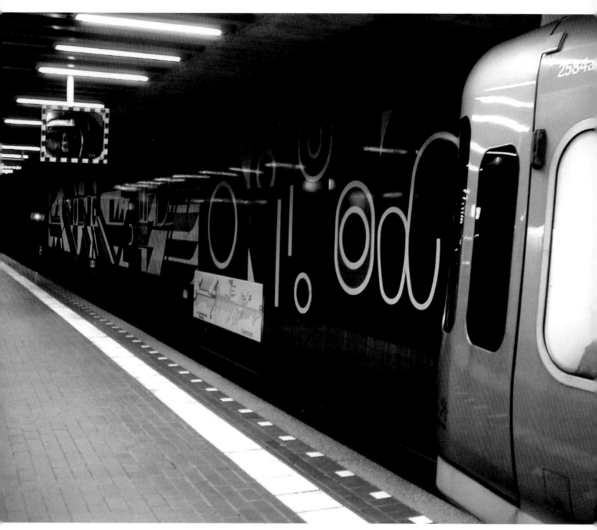

德國漢諾威市捷運的月台牆面美化式公共藝術，以幾何構成形式主義創作，但與地緣或社會意涵無關。

動發聲。「百分之一」的公共藝術或許發生不了多少環境或社會即時的改變，但作品如能昇華個人慾望、刺激群體內省，形成藝術家離開之後的持續性互動、討論或改革行動，作品就成為一個場所精神的催化器。羅蘭巴特（Roland Bath）宣稱，「作品的創作者已死」，重要的是作品本身的再結構、再生產。筆者認為參與式的公共藝術創作者可以是藝術催化器的創作者，讓在地人共同參與創作，令生活中的城市、社區或校園，處處

都是可認同、可議論、邁向社會改革和生活改革的公共藝術。

（二）與公共藝術對話

公共藝術的表現形式和審美應強調其公共領域（public sphere）中的論述性（discursive）或輿論性（public opinion），並包含其地緣性（site specificity）和認同性（identity）。雖然其形式可以多元呈現，正如當代藝術的多元樣貌一樣。然而，公共藝術不是一

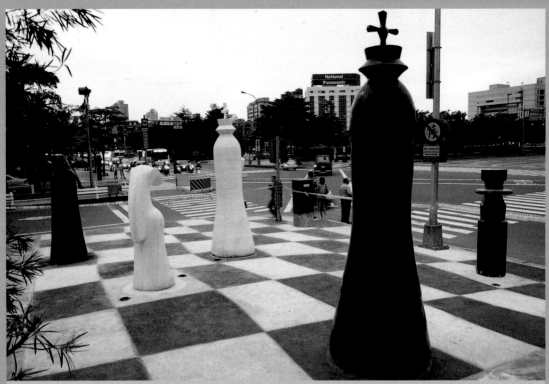

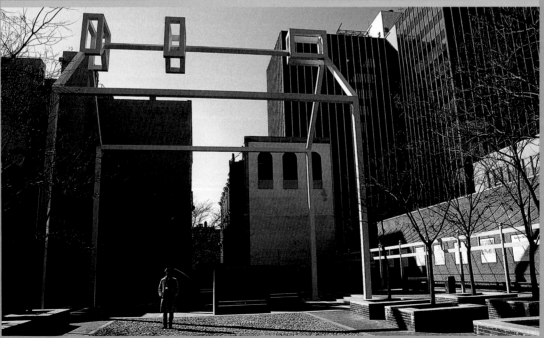

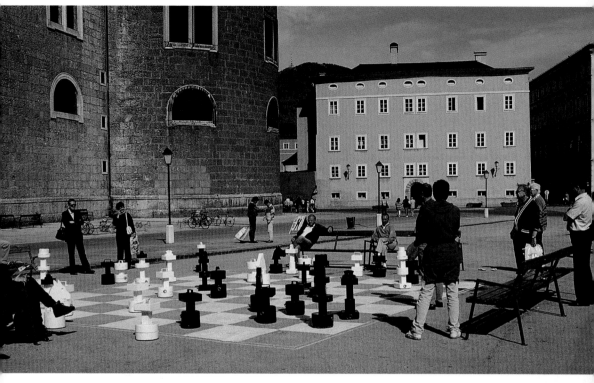

種文康活動或化妝術，若要與公共藝術產生對話，仍應回歸其藝術性，尤其是與當代藝術超前性的思潮相配合。「健康的」傳統雕塑或抽象的鋼鐵形式主義，已不易扮演論述性對話的角色。

不論藝術性在當代有何種的討論和顛覆，基本上，凡作品必會發表，也就是和大眾或小眾產生對話；這種對話可能就是傳統的現代美學所談論的鑑賞性、審美性、共鳴性或感染力。當代藝術已不再支持史詩式的崇高感染力或同一的共鳴性。當代藝術與當代哲學多方都有一個共同點，也就是視歷史變遷為非連續性，自我啟蒙也不是長期肯定的啟

蒙，其普遍地提出斷片、辯証、折痕、差異和新啟蒙，否定舊啟蒙的日日新觀點或批判。

如果把審美對話的過程集中到感染力來討論，傳統的「感染力」依據托爾斯泰（Leo Tolstoy）的三個條件是：傳達情感之獨特性、明晰性和創作者情感的真誠性。（註6）其中的第二個條件「明晰性」恰恰被當代藝術所推翻，當代藝術之傳達、表現和感染審美是反對一元之主宰，甚至宣稱創作者已死。前衛藝術宣稱「毀滅統一性」和審美的震驚性。阿多諾的「超前性美學」是要有「多重含義」和有「謎語特質」的非明晰性；班雅

奧地利沙爾茲堡廣場前真棋局與市民之互動情形（上圖）

位在台北市東區溫子先的作品〈西洋棋〉，裝飾了台北市中產階級新貴的繁華。街角斜對面是市政府，如果作者有想到棋局和市政的關係，倒是很好的題目。（左頁上圖，藝術家出版社提供）

范裘利（R. Venturi）1976年在美國費城以屋架框的象徵手法，把富蘭克林已毀的故居重建，成為博物館的地標，是最早的「類公共藝術」建築景觀。（左頁下圖）

明在審美方面較近浪漫主義，他提出當代藝術的「氛圍」（aura）說，多少還保有傳統的神韻或宗教膜拜氛圍，即是強調一種臣服於創作者與作品的既近且遠的似曾相識之「回望感覺」。不過這種膜拜感覺不是歷史中的神話，而是一種「交互感應」的資本主義新神話的「夢土地景」（dream landscape）；另一方面又以超現實的摧毀思維將資本主義留下的各種物化碎片配置、辯證，成為可以產生「世俗啓迪」（profane illumination）的「憂鬱的寓言」（melancholic allegory）。（註7）羅蘭巴特更直接用「自由神話」、「開放結局的多義性」來給予創作者及鑑賞者的主體自由。

作品本身的表現總離不開主題、內容、形式、技巧這四個層面。法蘭克福及前衛藝術

中原大學室內設計系廣場每屆畢業生留下參與創作的公共藝術，本圖由第14屆畢業生共同創作的大棋盤，每人彩繪一磚，留下大學生活的共同記憶。（上圖）

2003年台灣師範大學師生組成的保護「文薈廳」及保護大樹的團隊，以懸黃絲帶藝術方式形成社區動力促成古蹟指定。（右上圖，師大校園空間、老樹暨歷史建築關懷團隊提供）

1997年著名的宜蘭二結王公廟，因新建築關係必須移廟50公尺，仰山文教基金會以社區營造方式發動「千人移廟」的儀式。（右中圖）

台北市反核運動的儀式有如廟會或驅魔求雨的巫術，與藝術表現之模糊界線難作分野。（右下圖）

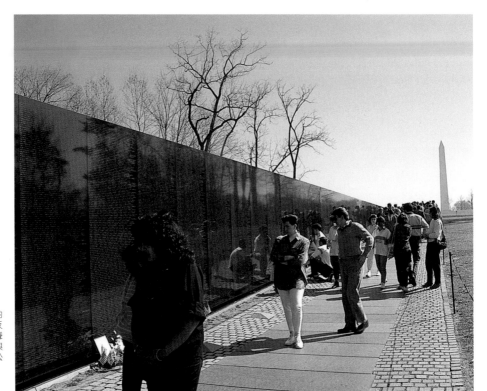

林櫻在美國華府的
越戰紀念碑,是反
光澤辭藻和非高聳
偉大的謙卑形式與
市民大眾對話的公
共藝術。

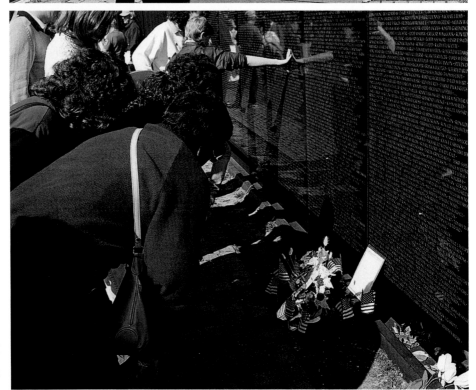

美國華府的越戰紀
念碑羅列全部將士
姓名,與一般的
「無名」英雄碑不
同。

1999年澳洲雪梨唐
人街入口李林的公
共藝術作品〈金水
口〉，以金、木、
水、火、土的材料
及滴著象徵金礦
水，與早年華工的
移民史對話。

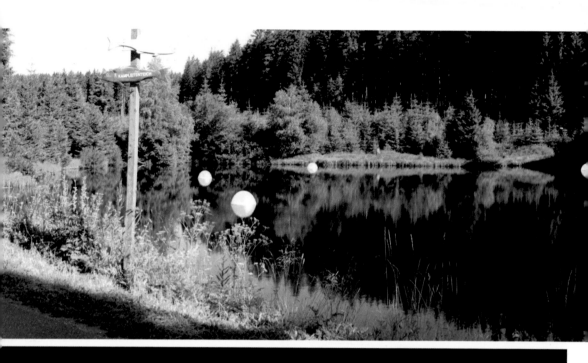

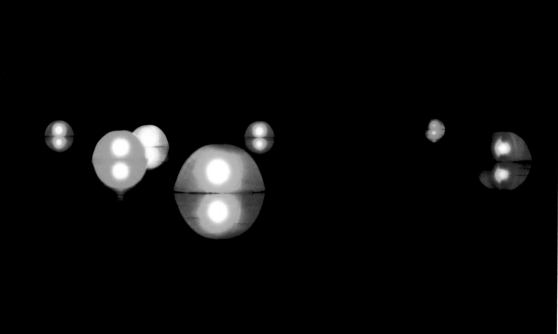

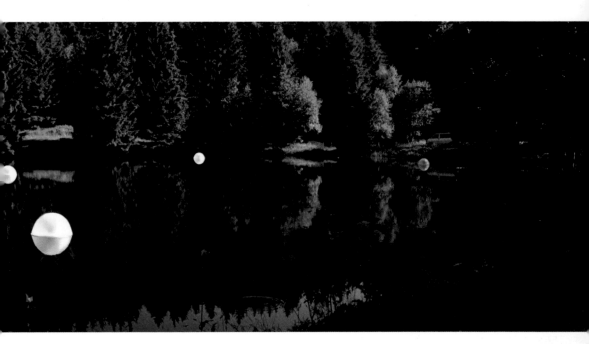

的批判美學都把形式主義的自主無題性再度拉回社會批判性，並反對傳統的社會教化性或真善美的一元性，而羅蘭巴特則強調文本（text），即揚棄主題而重文本自身的「重構系統」，也就是採用「任意符號」及「摧毀固有符號」，成為文本系統的再生產，達到拍案驚奇的境地，而獲得文本的歡愉。不過，羅蘭巴特的創作去主題性並非包含社會批判，無主題性的歡愉文本不同於形式主義的無主題自主性。因為形式主義可能甚至到了沒有文本形式的靜止狀態——既不歡愉也不憂鬱，靜靜地不食人間煙火，無目的到物我合一的康德美學狀態。在內容和形式方面，當代美學都是不定形，甚至是「現成物」的指定，即連創作加工都放棄，只把「現成物」和現

實功能隔離，宣稱藝術。班雅明和阿多諾在文本方面都提到蒙太奇的方法，尤其是班雅明對現代機械複製的方法抱持樂觀和嘆息，對電影、攝影、錄影、多媒體跨界複合的創作有推波助瀾之功，只不過他卻認為這不是有藝術氛圍並令人可以膜拜的審美，而是依附於物化流行或複製品的消遣性之「後審美」。班雅明認為藝術審美的氛圍或光暈從此消失，一去不返。同樣在阿多諾的美學理論中，有關文本方面的表現方法也是強調「斷片」、「殊異」材料，不過強調「怯除散亂，保持異樣」的批判文本。（註8）

公共藝術的社會性和公共論述性是無庸置疑的，其形式方面和內容保持阿多諾所謂的當代藝術的多義性和「反光澤辭藻」，所以很

以電腦錄製真實的蚊子聲音，讓自然回歸生態共生的原始氛圍，令人在靜夜中沉思。（上圖，郭箇翰提供）

郭箇翰（Bernhard Gal）在奧地利突倫鎮（Tulln），古籐井村（Gutenbrunn）漢舍水潭（Hanslteich）中，以數個在夜間變色的薄膜浮球做音效裝置藝術作品。（左頁下圖，郭箇翰提供）

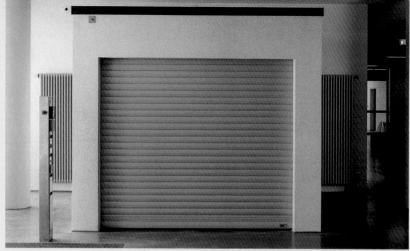

慕尼黑的一處公車修理廠採用車庫的
入口場景為M＋M藝術團體〈女修理工〉
作品,打開鐵捲門即見到女性修理工
人,顛覆熟悉的男性角色。影片每半
小時自動開啟車庫門放映半分鐘,女
工與男工工作的文本,每日刺激車廠
真實的男工。(本頁圖,慕尼黑Quivid
市政府公共藝術基金會提供)

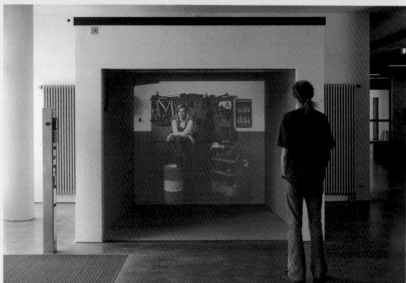

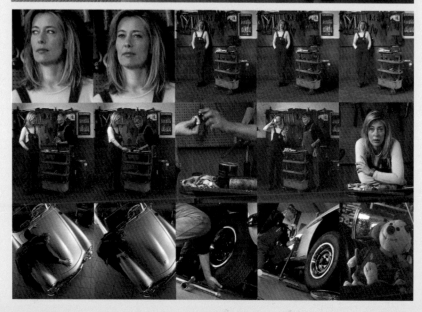

1981年針對德國柏林市「無殼蝸牛」
與警察衝突示威,公共藝術家歐佛.
梅特(Olaf Metzel)於1987年以放大
堆疊的拒馬鐵欄紀念這次事件,新的
弱勢符碼被創造了。(左頁圖)

多當代藝術形式不美，甚至很醜很噁心。這是與羅蘭巴特的「歡愉文本」相反，不過，「歡愉」也可理解為臭豆腐式或衝擊解放後的內心「智慧喜悅」。尤其是在空間方面的文本，如能用班雅明所謂的「空間辯証」方法，必會刺激更多的市民互相感應論述。公共藝術多元論或融於社會生活，當然並非教化或民俗的禮儀生活，而是能產生多重意義的文本對話配置氛圍。都市生活中有許多政治或意外事件的發生，尤其與抗爭、治安、市民權益訴求的行動，其集體訴求的儀式化，本身就相異於傳統廟會教化的禮儀。

公共藝術正如當代藝術一樣，有時驚異，有時暗晦迷濛，然而當代藝術可以不理大眾，公共藝術則還要顧及公共領域的論述，而不再說教。

公共領域的時間和空間已經被物化的傳媒和磁波的電傳霸占。充斥的廣告和網站已經以超前公共藝術的姿態，以虛擬沒有論述和沒有反省的影像，無實體感、無空間感和無時間感，代替與人所在的真實對話。

也許公共藝術亦應草船借箭，重新奪回公

奧地利音效裝置藝術家郭筆翰（B.Gal）與日本女建築師郡裕美（Yumi kor）合作的音效裝置「Machina Temporis」計畫，以柏林的一間廢墟教堂裝置數條白紗布，人們穿過一幕幕的紗布，聽到誦經音響，產生班雅明所謂「時空裝置」的朝聖心情。（左、右頁圖，郭筆翰提供）

共領域的場所，政府應在捷運車站或公共場所的廣告回饋中強制回饋釋放予公共藝術。也許未來的公共藝術設置機制中，除了公共藝術基金會自治條例的催生之外，還應立法在廣告費和廣告面積的十分之一（不是1%）上設置公共藝術的規範。公共藝術應趕上時代，亦應以計秒的時速進入沒有空間性和時間性的網路領域，行使「社會救贖」的藝術啓蒙任務。

公共藝術首先要擴展對話權才能開展其對話的文本。

註1：Ardorno,Theodor，林宏濤、王華君譯，《美學理論》，美學書房，2000。

註2：史計生，《藝術與社會——閱讀班雅明的美學啟迪》，左岸，2003。

註3：楊小濱，《否定的美學》，台北：麥田，頁17～40，1995。Herbert Marcuse，劉繼譯，《單向度的人》，桂冠，頁34，1990。

註4：Gablik, Suzi，王雅各譯，《藝術的魅力重生》，遠流，1998。

註5：Kelley,Jeff編，徐梓寧譯，《Kaprow Allan文集——藝術與生活的模糊分際》，遠流，1996。

註6：劉文潭，《現代美學》，台灣商務印書，頁33，1969。

註7：Gablik, Suzi，王雅各譯，《藝術的魅力重生》，遠流，1998，頁36。

註8：王文勇，《現代審美哲學——法蘭克福學派美學論述》，書林，2000。

第三章 都市景觀與城市空間的對話

公共藝術可以用一幅畫、一個雕塑、一棟建築物、一種都市街道家具的形式、一種裝置藝術的形式、一次公共事件活動，如遊行、行動劇等等方式展演，關鍵是公共藝術在都市景觀配合下的「場所精神」要求和刺激場所中的人群省思議論。

19世紀維也納國會大廈前的「法律與正義」雕像，搭配仿文藝復興式的建築，是林蔭環道城市藝術的計畫。

（一）歷史中的城市建築藝術

公共藝術是近代的名詞和議題，公共藝術常被泛稱爲在戶外公共空間的藝術，它幾乎與戶外雕塑畫上等號。事實上，公共空間本身便包含室內及戶外的領域，因此公共藝術可存在於室內與室外大眾可及性高的公共空間。

西方在傳統城市建設方面的理念，可以從字義方面推敲，譬如德文的城市建設稱爲「城市建築藝術」（Stadtbaukunst），也就是說城市、建築、藝術三者是不可分的，至少在帝王或公爵的眼中，都市景觀就是城市公共空間中展演的公共藝術。新藝術運動的建築和美術曾經緊密地結合，透過非權威主宰式的神話或超現實的夢想，從古典藝術中釋放。本段暫以近代公共藝術之名詞，稱這些古代都市景觀爲「公共藝術」。

關於藝術與社會的關係，傳統的美學是從藝術的本體論出發，探討藝術的本質；近代則由馬克斯開始，多以批判的角度探討藝術與社會整體文化的關聯；尤其是和每個時代中被壓抑的個人自由和思想價值的眞實現狀辯證。在傳統都市景觀方面的歷史定義，和近代都市現象學的「場所精神」定義是不相同的。

（二）公共藝術創作的公共性、自足性和自主性

傳統的公共藝術實際上與大眾生活息息相關，是被大眾接受的禮俗意義作品。在公共

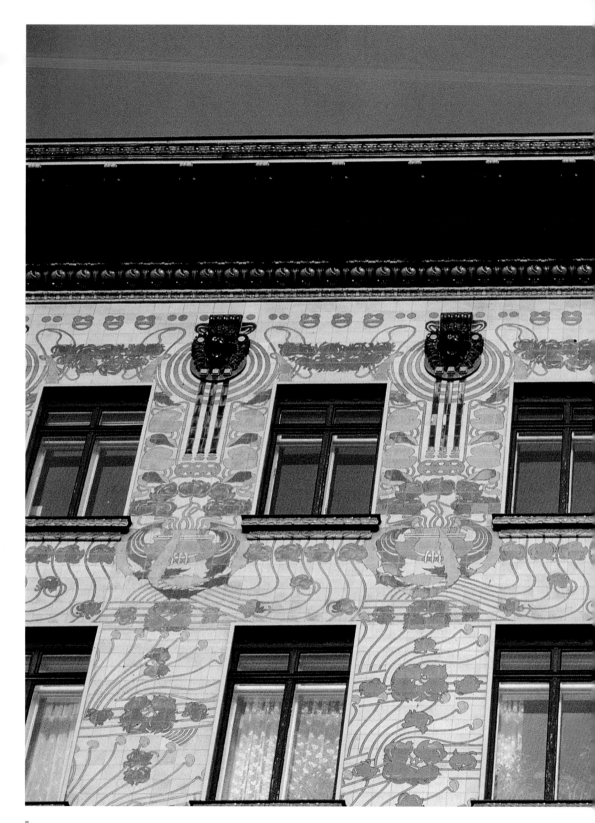

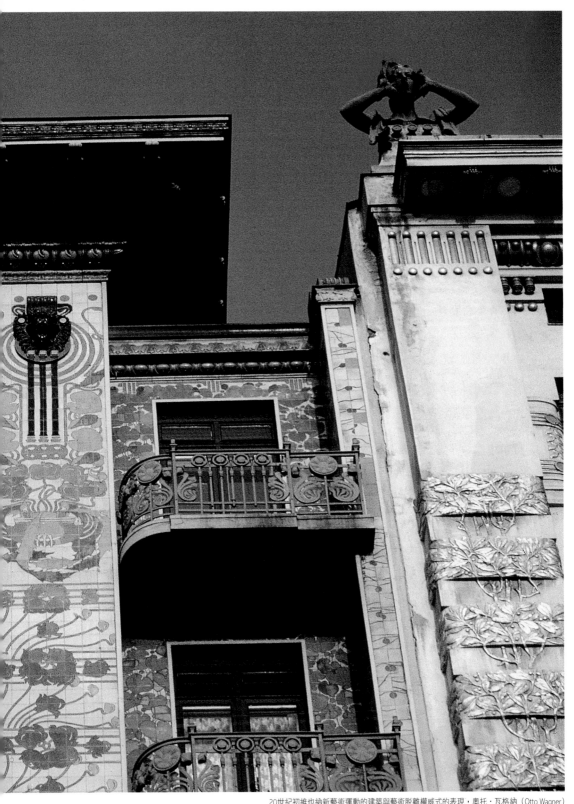

20世紀初維也納新藝術運動的建築與藝術脫離權威式的表現，奧托‧瓦格納（Otto Wagner）設計的梅杰利卡（Majolikahaus）大樓，以異國風格圖案燒製的瓷磚作拼貼立面表現。

空間中的寺廟也揉合了「公共藝術」的都市景觀。然而，這些「公共藝術」的創作者隱藏在何處？他們的創作動機顯然是「社會性」重於「自足性」（self-satisfaction / independency）從藝術社會學的角度來看，或者是創作者的「自足性」等於零，亦即他們只不過是工匠。相較之下，西方文藝復興以來直到今日許許多多的戶外雕塑作品或建築景觀設計，則又因藝術家的過分「自足性」取向，在「爲藝術而藝術」的激情下，忽略了其作品的「社會性」，亦即錯過了與群眾意識相共鳴、同互動的機會。許多戶外雕塑形成的都市景觀只有純藝術的功能，少共同意識的凝聚可能，雖然有些作品本身有高度的藝術品質。

豪澤爾（Arnold Hauser）的藝術社會學認爲所謂「藝術的自足性」是一種創作傳達的動機而不是創作的本質。作品的「自足性」不同於作品的「自主性」，藝術的美學轉化力量本來就應存在於超越現實和政治目的之外，甚而顛覆現實，在美學形式中顯現眞理。（註1）馬庫色的批判美學在藝術的本體層面來說是肯定美學形式，亦即美學形式應該可以透過素材，如紙、筆、石、文字、音符等的社會性，貫穿著人的意識、預先形成的精神沉澱而轉化爲表現的內容。因此，藝術作品在傳達方面不應只顧「自足性」，在傳達的「社會性」過程中保有其超越現實、政治和社會壓力的「自主性」。（註2）

豪澤爾論藝術創作的「自足性」，並未如馬庫色的「自主性」那麼包容清楚地討論了社會的客觀性和個體的主題性問題。馬庫色認爲主體性和客觀性是構成社會整體性主客合一的兩個環節，但主客合一不是主客同一，這種非「同一性」是主體與對象之間的否定關係。

事實上，藝術或不是藝術，的確是在乎其

是否隱喻眞理而非一味歌頌或裝飾。把工藝品或建築做得有點奇特美觀，我們也許只能泛稱其有點「藝術性」。因此，回顧歷史主義的建築，如果今天還用羅馬柱或琉璃黃瓦的宮殿形式，我們不但不能視其爲藝術，更應指出其爲彰顯霸權而不自知。再論新藝術運動時期的許多工藝和建築，以今日公共藝術的社會論述性角度來評論，其背後的原始創

發是以外國、中古或民間的形式來顚覆歷史主義的主流霸權形式，少女、百合、藤蔓、流水、長髮的浪漫就是自由的解放表徵而非僅爲裝飾。尤其西班牙建築師高第的建築，以神怪卡通般的圖像來顚覆哥德式教堂尖塔的十字花或住宅的功能性煙囱。現代建築柯比意（Le Corbusier）的朗香教堂（Chapel Ronchamp），或義大利建築師斯卡巴（Carlo

約瑟夫‧霍夫曼
（Josef Hoffmann）作
品，比利時首布
魯賽爾的史托克雷
（Palais Stoclet）大廈
私人住宅的屋頂，
以平民男女造形取
代史詩英雄雕像，
透露新藝術運動解
放政治權威的訊
息。（上圖）

奧布里西作品，
德國達爾姆市
（Darmstadt）新藝術
運動的藝術村婚禮
塔（今市民的市府
婚禮公證仍在此舉
行），塔頂向婚約宣
示的手掌為意象。
（右頁圖）

Scarpa）的布里諾墓園（Brion Tomb），都有
象徵性強烈的建築性元素。中國園林以文學
及吉祥象徵營造的整體空間氛圍，其藝術性
和「場所精神」（the spirit of place）性是不
容置疑的，尤其是背後反映了封閉社會中私
家花園作為幻想遨遊四海的解放舞台意涵。

公共藝術作為都市景觀的一環，實應具備
公眾意識認同和美學轉化的感應力。事實
上，任何藝術作品，不論擺在戶外或室內，
均有其「社會性」和創作者的「自足性」兩
方面的動機。基本上，只要任何一件藝術品
離開藝術家的工作室被展出，作品就不可能
百分之百的只有創作者的「自足性」。除非創

作者在創作的動機中，本來就有「永不」展
出的誓言，亦即是日記式、自白式的「私房」
心靈自我傾訴。只要創作者把作品出示提供
別人欣賞，創作者就有與欣賞者交流或感應
欣賞者的意願──即「社會性」的動機。

任何一件作品，以任何形式展出──在公
共場所或私人畫廊，都或多或少具備公共藝
術的成分。沃爾夫（Janet Wolf）認為，藝術
作品本身就是一件社會「集體文化」的產
品。（註3）作品的成功展出，包含了創作者的
原創力、顏料畫布供應商、藝術經理、評論
家、雜誌社和欣賞者感染共鳴力的參與。

事實上，公共藝術最好能以參與式的創作

安徽棠樾村口入口
七個牌坊，有強烈
教化功能是健康主
題的傳統式公共藝
術。（上圖）

上海隨處可見的生
活百態銅雕，多數
是外國人面孔造形
的，是宣示上海的
世界性或是崇洋
性？（下圖）

上海浦東陸家嘴中
心綠地，名為〈春〉
的金屬雕塑，由建
築師設計，像無燈
具的大燈具，裝點公
園入口。（右頁圖）

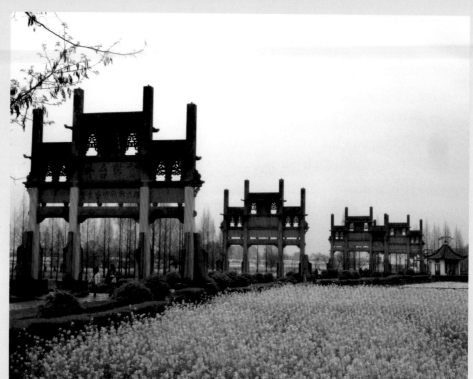

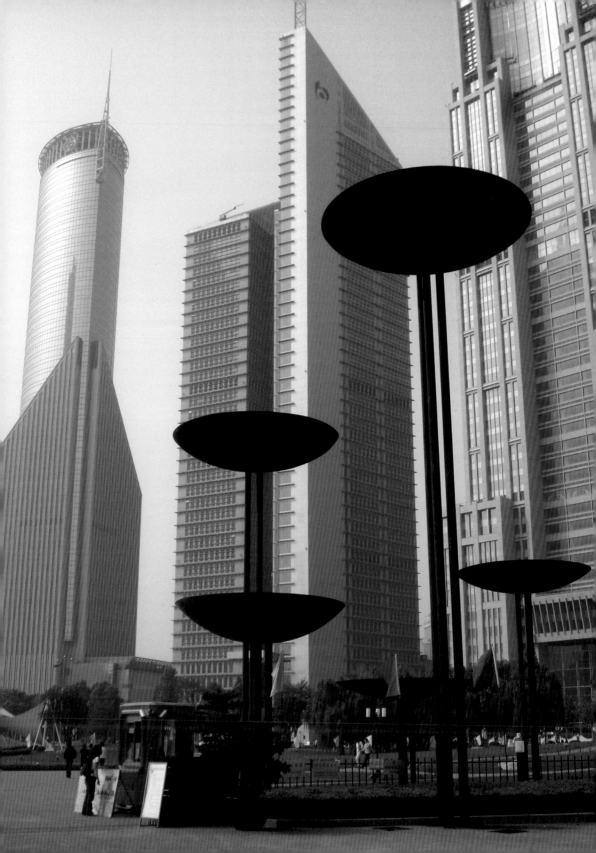

徽州建築門樓忠孝節義故事的石雕，是傳統教化
式的公共藝術。（上圖）

瑞士伯恩市（Bern）保留了中古時期城門及有聖
母祈福聖像的水井，形成建城歷史及市民取水的
共同記憶。（右頁圖）

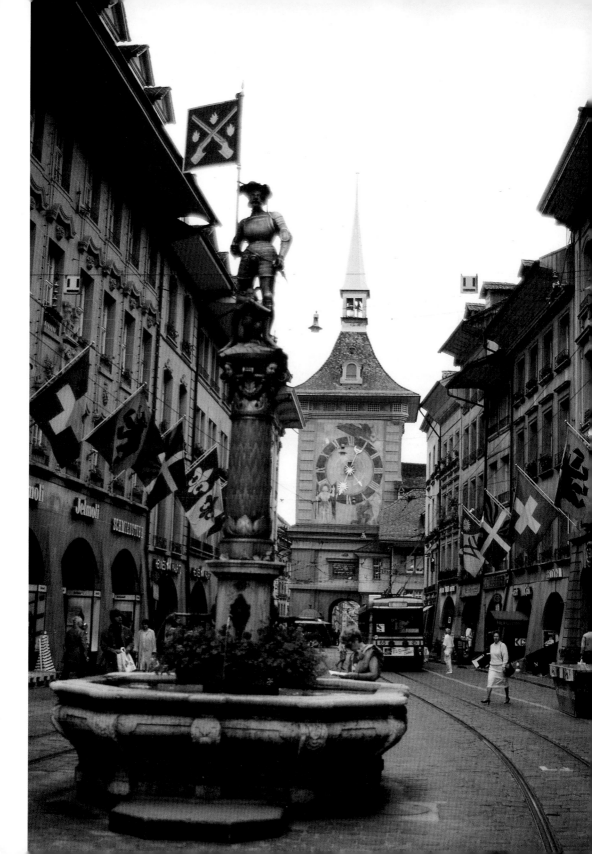

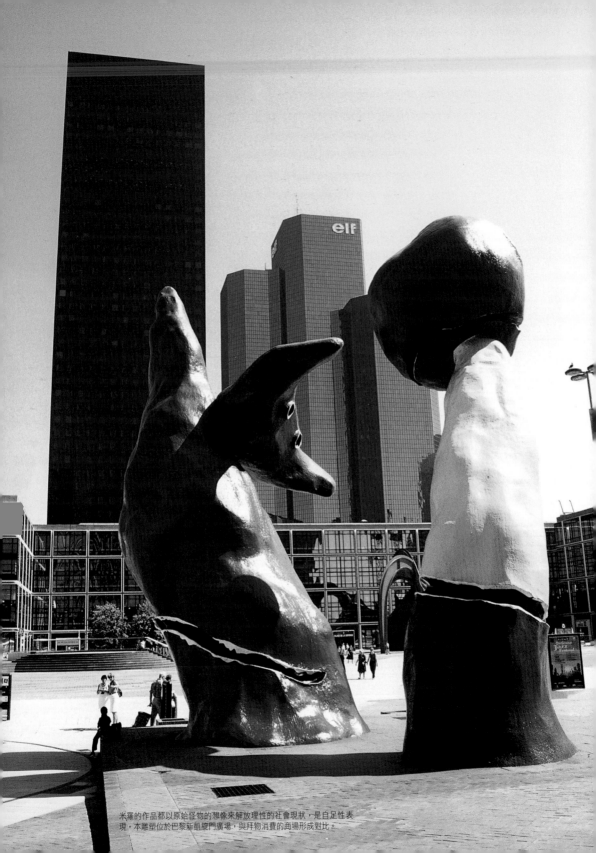

米羅的作品都以原始怪物的想像來解放理性的社會現狀，是自足性表
現。本雕塑位於巴黎新凱旋門廣場，與拜物消費的商場形成對比。

柯比意的廊香教堂室內的彩色玻璃窗洞，以無比的光之動力展現其高度建築藝術化的意匠。

巴黎龐畢度藝術中心側廣場的水池雕像是珍‧丁格利（Jean Tinguely）、聖法勒（Niki de Saint Phalle）等多位藝術家的作品，他們的作品放在那裡都是一樣的自足式風格，與地緣無關，但都是顛覆主流理性社會的宣言。

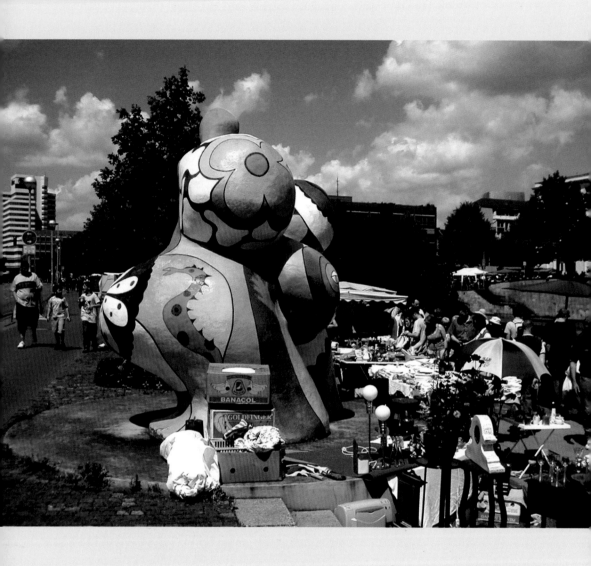

二十多年前聖法勒在德國漢諾威河邊公園被政府收購的數個女性解放式
的雕像，當時幾乎遭全民反對，今日又成為全市的最愛。（上圖）

歐洲14、18世紀曾有嚴重的黑死病，瘟疫過去了，幾乎每個城市都建
紀念碑或教堂感恩，圖為維也納18世紀建的紀念碑。（右頁圖）

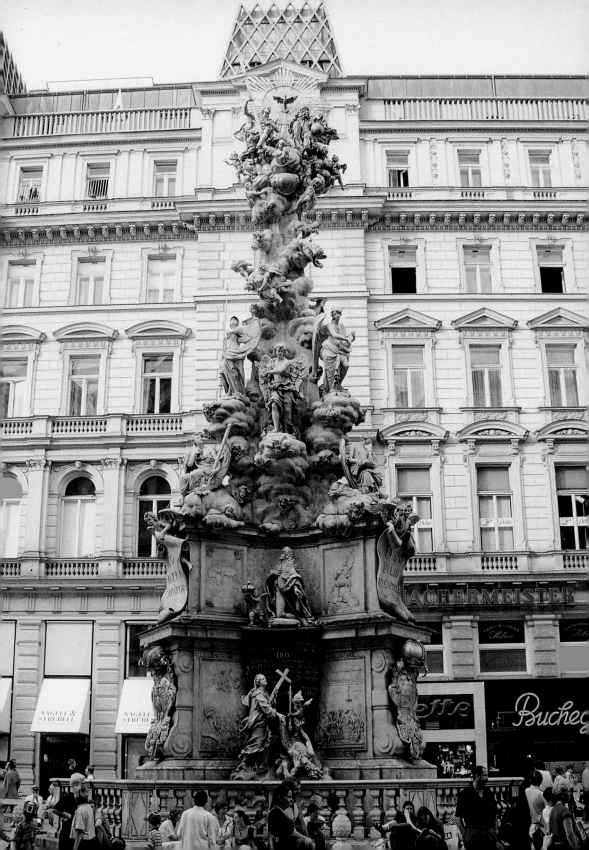

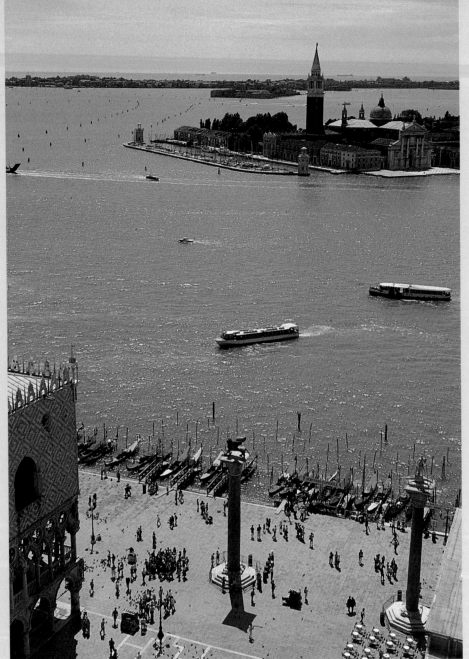

威尼斯聖馬可廣場
入口雙柱，以城市
守護聖人雕像及該
市神靈「飛獅」作
為地標。這種古代
的「公共藝術」以
宗教、象徵、陽
光、海風、船貨、
市民活動營造匯合
天、地、人、神的
「場所精神」。

或集體式的創作，甚至把公共藝術當做一個

漫長的行動計畫逐漸討論、修正、創作。

（三）場所性和地緣性

　　無可諱言，公共藝術首先要求的是其場所

性和地緣性。美國在廿世紀七〇年代帶動的

公共藝術思潮，就是強調作品的地緣性。不

過，這種地緣性時常被誤解為雕塑品與環境

的互動，而有了「環境雕塑」或「景觀雕塑」

的名詞。長久以來，公共藝術依賴城市開放

空間中的歷史現象來定位，將古代至十九世紀城市中的神話雕像、城門、柱廊等元素作為其借鏡，因此有「城市藝術」的名詞。這些公共藝術的概念都不無道理，然而若僅以作品的美學元素與實質物理空間的相配來對應，則公共藝術僅流於點、線、面、質感和光影的理性抽象美學表現。這種表現有屬模仿論雕塑或低限的現代美學形式主義，很容易流於僵化的裝飾性之中性美學。

筆者認為公共藝術的「場所性」應從現象學和文化地理學來立論。觀乎現象學的場所論，諾伯休茲（Christian Norberg-Schulz）的海德格式存有哲學發展為建築界熟悉之場所精神（Genius Loci）架構，這是一個有地區特性，有領域邊界認同性和天、地、神、人，譬如宗教、自然、地緣、歷史、人與人間的心靈四者統合性的好地方、好所在的定義。（註4）

文化地理學探究個人與群體的地景建構，個人是依賴地方感來界定自我的歸屬與認同。地方成為人群與社區之間長期共同經驗的支柱。空間的過去與未來，連結了空間內的人群。生活聯繫凝聚了人群與地方；讓人能夠界定自我與他人分享經驗，組成社群。現象學的存有論（ontology）從「意向客體」（intended object）的論點討論「地方」不僅是一組累計的資料，而是牽涉不斷對生活客體重新思索及表現意向性的地方意義。「場所精神」就是地方的獨特依附精神，地方的意義超越了明白可見的事物，進入了情緒與

澎湖傳統廟宇周邊的「五營」，以宗教符物的類藝術媒介來增強聚落的安全感。（左圖）

金門「風獅爺」藝術化的石雕，是普及的防風與生育崇拜地標物，經常有參與式的衣巾裝飾。（中圖）

金門廟宇牆角的「石敢當」長期以來成為民間安居信仰的類藝術符碼。（下圖）

高第在巴塞隆納的聖家教堂尖塔，以卡通式植物顛覆哥德教堂的十字花制式神聖符號。（藝術家出版社提供）

感覺的領域，可能是求諸文學或藝術的方式才更能表達這些意義。（註5）

文化地理學者瑞夫（E.Relph）（註6）認爲「身爲人類，就是要活在充滿有意義地方的世界：人就是要擁有並瞭解自己的地方。」在今日的交通工具變遷下形成之流動空間，和文化工業媒體的操控下，地方的獨特性趨向地區分化的狀況發展，社群的認同度愈是低落，共同「操煩」（Sorgen）眞實生活問題或參與愛護地方的人群意向就愈被削減，終於導向家園失陷的境地。

公共藝術能有多少力量重新召回地緣性的意義？這實在應超出「美化環境」的定位，邁向彰顯意義的美學表現。公民社會的大眾應有更多的知性反省。公共藝術應以能彰顯地緣、地貌、歷史、意義、共同記憶、場所精神、族群認同、社區問題的美學表現方式呈現，尤有進者，更可藉由批判美學體制的否定方式來刺激當下尖銳的問題論述。

（四）公共藝術的場所精神

公共藝術應從批判美學和都市景觀角度來探討，要具備社會「集體文化」產品的定位，作品不是超然於公眾意識認同的「社會

性」之外。因此，好的公共藝術絕不是美化都市景觀的一個裝飾品而已。藝術的幻想不是爲了粉飾太平，而是爲了呈現更多的日常實在中所沒有的眞理。公共藝術在都市景觀中是一個文化活動的焦點，具有凝聚群眾意識、產生公共的大論述、反省紀念意義或者刺激集體行動、形成強烈的美學感染力和轉化力。因此，公共藝術設置的場所地點、主題和作品外射的美學品質有關。

「場所精神」的基本思潮是認爲一個地點，一旦被人群認同具有某種特性，或認同某些經常聚集「同類」的人群，成爲一個公共空間活動的中心焦點。因此，有「場所精神」的公共空間才是成功的都市景觀。從現象學的觀點來看，場所內的設施物、人群、時間彼此相關地「共同存有」。許多城市的入口、中心廣場或城市地標都具備了營造場所精神的藝術性。「場所精神」的公共空間，在民主時代的首要條件包括：（註7）

1. 市民族群的認同性
2. 空間位置的方便可及性
3. 空間使用的「開放性」與「平權性」
4. 空間中的人群、建築品質、藝術品（公共藝術）、場所性格和時間的互動及配合
5. 在此時此刻活動的時間性（平日、夜間、周末、節慶）

其次，公共空間及其設施，包括公共藝術在下世紀環境保護與「生態都市」的要求下，尚須具備下列條件：

1. 有歷史感的品質
2. 與其他公共空間領域互相串聯的街道架構

高第在巴塞隆納的米拉之家（Casa Mila）住宅設計，連屋頂煙囪都不放過藝術化表現。

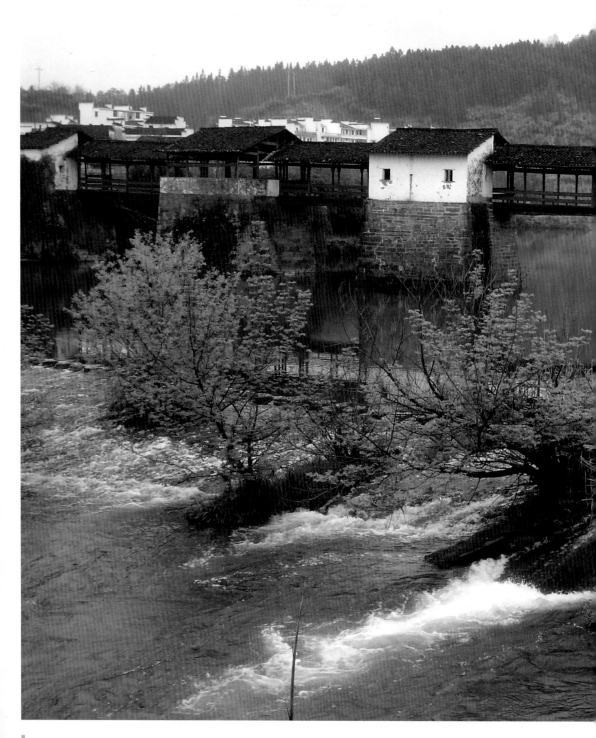

江西婺源縣清華鎮有座三百年歷史的彩虹橋及水車
壩，曾經是地方生態產業的鄉鎮地標「公共藝術」，結
合了茶山、橋水的場所精神。

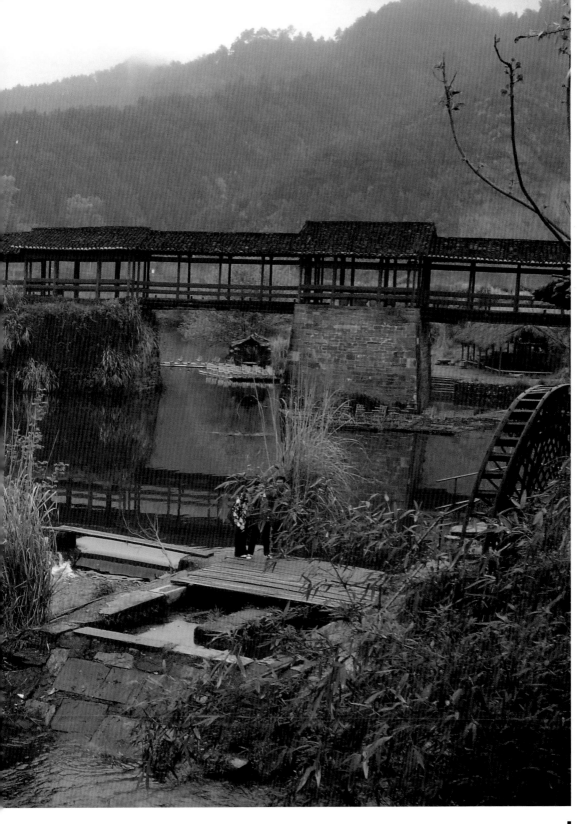

文藝復興之後許多廣場雕像脫離了宗教崇拜表徵，轉為藝術性或政治權力宣示的公共藝術。位於羅馬那烏納（Navona）廣場的河神石雕噴泉為貝尼尼（Bernini）作品，是宣揚海霸權力的政治表徵式公共藝術。

斯卡巴（K.Scarpa）
為布里諾家族墓園
設計的「雙錢」圓
窗，象徵生死相
連。

中國蘇州園林是一
種虛擬的佈景術，
綜合文學、書法、
園藝和象徵的造
形，以及「步移景
換」的漫遊景觀。
（右頁圖）

3.有人性的尺度及人性化的交通工具及行
　人優先的徒步區

4.有維護整潔的排水系統及垃圾分類的回
　收系統

5.有生態標準的綠化措施

6.有省能的生態建築意象和地表回水（如
　透水性地磚）之地面品質

7.有刺激論述、市民認同及美學轉化力量
　的公共藝術

8.有「天、地、神、人」的風、雲、建
　築、地方特性、認同意識、人間生活的
　匯合

（五）公共藝術在都市景觀中的意涵

　　都市景觀是都市公共空間中的建築、場
所、人群、設施的總體意象。我們可以把都
市景觀與都市意象、都市設計或街道景觀畫
上等號。因此，我們對都市景觀整體的要求
就是前節對公共空間品質的要求一樣；而我
們對公共藝術品質的要求也應考量前述公共
空間品質的條件，尤其是其開放性、歷史記
憶性、平權性、刺激論述性和美學轉化等方
面。

　　在傳統社會裡，都市景觀和公共藝術都是
帝王貴族和藝術家一手包辦，今日是民主社

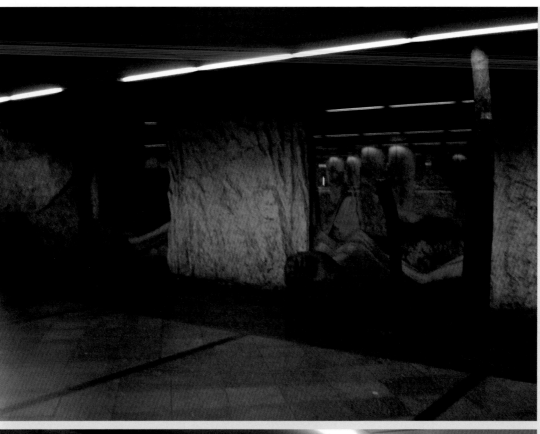

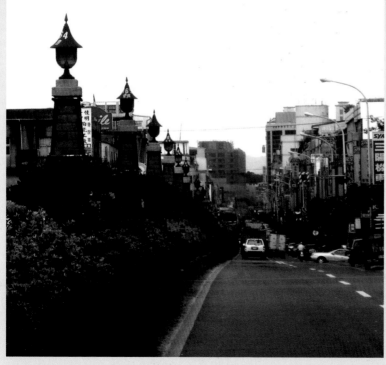

景德鎮的街燈是用瓷花瓶做路燈,成為城市風貌與產業的特質。(上圖)

台北縣鶯歌鎮是用磚窯煙囪的燈柱,特顯陶瓷老街的城市特色。(下圖)

Adolf Frohner在維也納西站地鐵站內的〈約55步走過歐洲〉是將人類歷史經石器原始時代經樹屋及定居城市,包含戰爭破壞的文化至工業鋼鐵時代的今日,共55步的長度。(左頁圖)

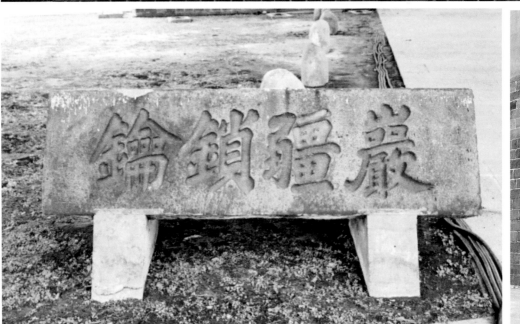

台北市北門是唯一未經修改過的閩南式燕尾
原貌

北門是以雙圍牆方式守衛門戶的，即所謂
「甕城」形式，當年的「巖疆鎖鑰」石匾，今
置北門附近成為歷史共同記憶。（左下圖）

閱讀台北市北門基座側面，可讀出日治時代
拆除城牆後不同色澤磁磚的牆垣位置。
（中下圖）

台北市北門見證歷史，本身就是強烈的、可
以對話的地緣性公共藝術。（右下圖）

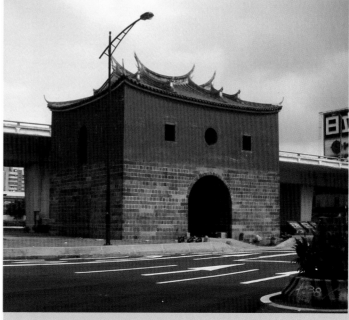

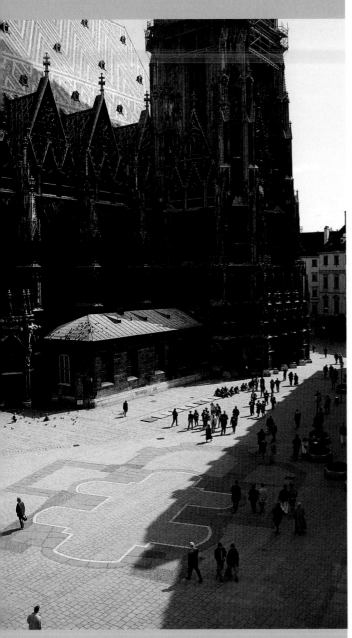

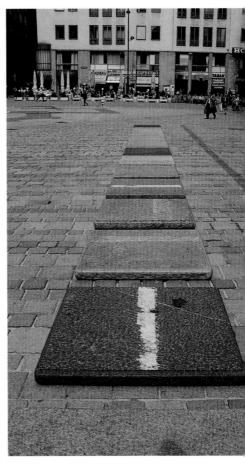

會，公共空間已不是特權階級的權力宣示表徵的工具，市民有參與決定和論述的權利，都市空間是市民到處可及的生活舞台，所以公共藝術也應具某種程度的民眾參與性。

都市景觀的課題絕不僅僅是美化街道或公共空間的課題；樹立其中的公共藝術更不是美化環境、歌功頌德、教化人心、妝點空間的課題。公共藝術有其高度社會性和創作者自主自律的原創性特質。公共藝

維也納老城區中心聖史提夫教堂（Stephansdom）廣場，是充滿宗教、政治和市中心活動的地點，富歷史感的場所精神也被大教堂的藝術和公共藝術氛圍烘托。地面圖案位置是20世紀70年代建地鐵站開挖中古時期地下教堂的平面基礎。（上圖）

廣場曾於90年代擺置了14塊地磚，是當年希特勒令猶太人打造鋪建軍營地面的材料。雕塑家卡普蘭（Karl Prantl）從紐倫堡（Nurnberg）裝置此14塊磚呼應天主教拜耶穌受難苦路的14站，發人深省。（右圖）

荷蘭鹿特丹的廣場以可塑性之梧桐樹枝圍塑廣場成為「綠門框」代替花台綠籬，可顯現空間的開放度。

術可以用一幅畫、一個雕塑、一棟建築物、一種都市街道家具的形式、一種裝置藝術的形式、一次公共事件活動，如遊行、行動劇等等方式展演，關鍵是公共藝術在都市景觀配合下的「場所精神」要求和刺激場所中的人群省思議論。

每一個城市都有先民墾植的血汗和歷史記憶。城市也不斷在擴張、戰亂破壞或經濟轉型中變遷。每一堵城門、城牆或港口是都市保衛戰和產業競爭的見證。城市的故事靠許多遺跡和地名被傳頌下來。對先人史蹟的感念是生活的動力和未來的希望。

公共藝術不能忽視歷史共同記憶的彰顯任務，許多都市空間紋理的變革和錯誤政治的教訓。尤其是歷史傷痕不應靠美容遮掩至遺忘，有許多傷痕是人類永生永世的教訓，磨滅即是預期再犯或共犯！公共藝術的論述性、感染力和美學轉化力量難以被測度。因

上海豫園的假仙石，頗具藝術性，然而這是收高門票的私家花園，難具公共性。

奧地利的布列根（Bregenz）湖每年藝術季都有湖上劇場的佈景，白天開放晚上演出。圖為
1998年夏季演出的佈景，以廢棄的高速公路及黑人達建的弱勢現狀做故事背景，演出時更
聚集海風、湖光、藝術、人氣的「天、地、神、人」場所精神。（右頁上圖）

2003年奧地利的格拉茲市（Graz）被選為該年「歐洲文化城」藝術季地點，市中心自由廣
場由策展人艾摩・布瑞撒（Emil Breisach）與建築師克勞斯（Klaus）和亞歷山大・卡達
（Alexander Kada）裝置的〈鏡射城〉，大型的鏡像使周圍場所氛圍倍增。（右頁下圖）

紐倫堡是希特勒的納粹黨團基地。1993年增建的德國國家博物館的入口街道，由以色列公共藝術家連尼・卡拉文（Dani Karavan）在此創作的〈人權大道〉，是以30支柱子刻上聯合國人權宣言，柱子正面以各國語言，背面以德文刻字，另一支則種一顆修剪成與柱子外型相仿的造形樹，巷子兩頭以白色水泥牆象徵被炸燬的城牆。無論從地緣、場所及議題都意義深遠。（本頁二圖）

「歐洲文化城」藝術季另一作品，由英國藝術家安東尼・葛姆雷（Antony Gormley）在格拉茲的神學院內裝置的〈天空的重力〉雕像群，其地緣、場所和跪下、吊起姿態的文本令人省思。（左頁二圖）

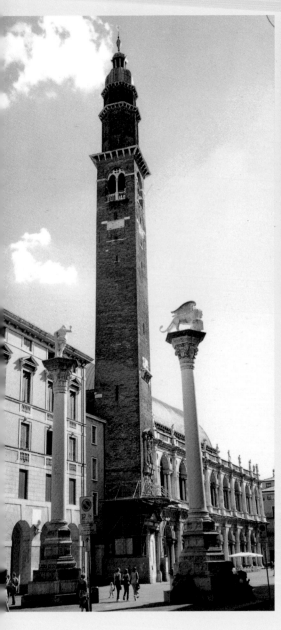

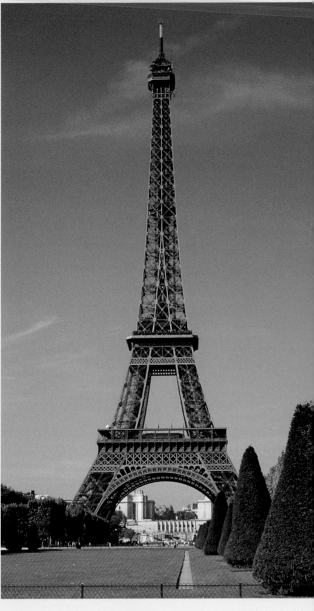

義大利威尼斯省的維欽察（Vicenza）市中心廣場，市府鐘
塔和城市護守聖人雙柱形成場所精神的匯集點。（左圖）

300公尺高的巴黎鐵塔是1889年世界博覽會的工業時代宣
言，當年被認為是「露骨」構造，不是建築藝術而遭市民
反對。但建築師古斯塔夫・艾菲爾（Gustav Eiffel）獲得政
府認同而建造完成，繼而成為20世紀的重要世界地標。建
築實在也有深沉的公共藝術議題性。（右圖）

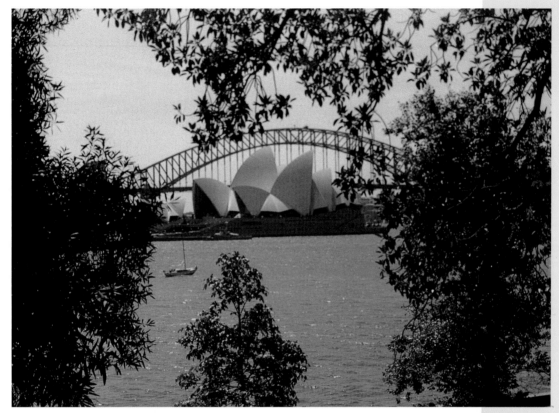

雪梨歌劇院和大鐵橋已成了與海港地緣意象相連的澳洲城市地標型公共藝術。

此，它是否被相關地點、場所的人群認同和接受，就成了最易被爭論的條件。而公共藝術失敗的極端結果，可能是被破壞或引起人怨民怒的災難。因此，嚴格來說，尖銳性、前衛性、創作者高度自足性或原創性的公共藝術就不得不小心關注在創作過程中的民眾參與說明會、公聽會的意見。能避免認同的災難的出路，可能是採用某種程度的參與創作方式；也就是說，創作者略為降低個人創作的自足性，但保有自主性。如果沒有參與過程的胸懷，要避免認同災難的發生，最保險是以傳統雕塑或美化都市景觀的形式創作

公共藝術，或不痛不癢的泛功能性作品，如：鐘塔作品。不過，這不是這時代希望的水準，而過去位居廣場、公園中央歌功頌德的偉人銅像，更是過時的威權表徵，在國外的這類雕塑品早已退居街角或公園樹叢之中，由有心人去緬懷憑弔。在高速公路旁邊粉飾太平的公共藝術，或既高且大的美化煙囪、橋道等，往往就淪為只有點綴美化而無場所精神與認同意義的裝飾品。

總結，公共藝術並非祇於點綴或美化都市景觀。在公共場所中的藝術作品，因觀賞者被刺激後的認同接受程度不似展覽在博物

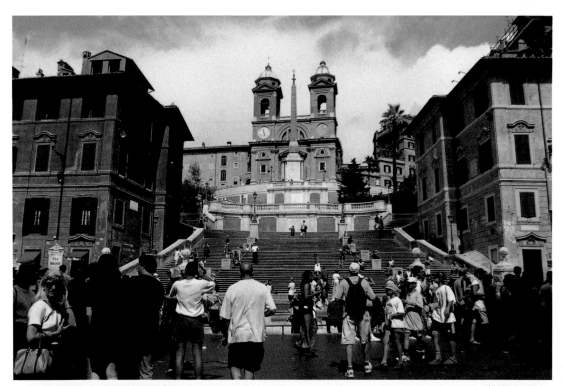

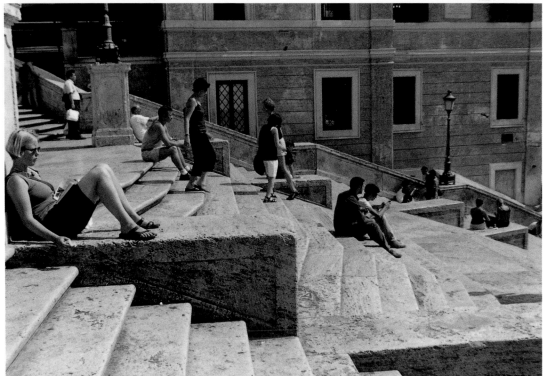

羅馬的西班牙樓梯集合了教堂、方尖碑、大舞台樓梯、藝術燈柱，貝尼尼的噴泉廣場和
都市軸線、人群、商場、花攤，具有歷史感和開放性的場所精神。（左、右頁圖）

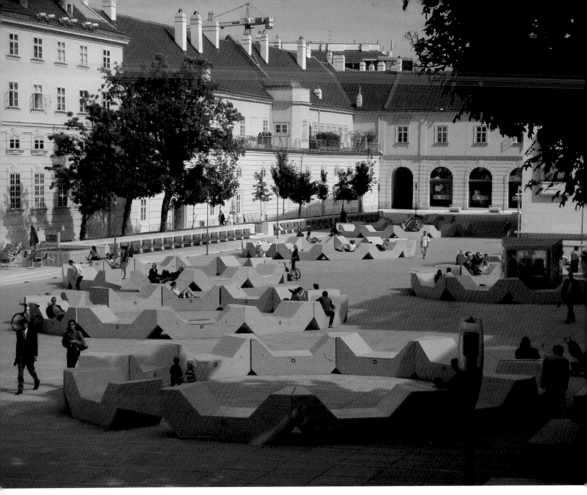

維也納博物館園區，由皇宮馬庫房廣場新舊增建展覽館組成，因新館入口在二樓，因此廣場空曠，欠缺場所精神及人氣，後來在多個角落增設戶外咖啡座，皮皮公司（PPAG、Popelka & Poduschka）建築師事務所設計粉紅色的廣場組合家具，成為場所精神催化器。（左、右頁上圖）

美國華府貝聿銘設計的現代美術館東館，內部的室內設計像一個有公共藝術的城中廣場。（右頁下圖）

館的穩定，其挑戰性必然較具風險。至於參與性的公共藝術可能較容易被民眾接受，卻也未必就一定能展現藝術品的論述性，即被談論、彰顯某些時代訊息、令個別人群反思、反省、追憶而與群體蘊釀共同社會意識。倘若某些公共藝術雖具高度美學感染品質，得到少數知性之個人共鳴，卻又無法循溝通或「導讀」的方式影響多數族群的共鳴認同，也可能注定成為失敗的作品，或變成公共場所的個人展覽品而已。總之，公共藝術的意義及課題包含了美學、社會和政治的因素，有時甚至變成了政治和權謀的工具！

這也是其深具冒險顛覆的挑戰處境。

註1：Hauser,Arnold, Soziologie der Kunst，Munich：C.H.Beck, 1988.

註2：南條史生，潘廣宜、蔡青雯譯，《藝術與城市》，台北：田園城市，2004，頁14。

註3：Wolf,Janet,The Social Production of Art, New York：New York University Press, pp.19-33, 1984.

註4：Norberg-Schulz, Christian,Genius Loci，Towards a Phenonenolgy of Architecture, N.Y.：Rizzoli, p141-144, 1976. Genius Loci即拉丁文「土地神」之意，與The spirit of place可以是近義的。

註5：Crang, Mike，王志弘等譯，《文化地理學》，台北：巨流，2003。

註6：Relph,E. Place and Placelessness, London：Pion, 1976.

註7：本章論及場所精神及超乎都市景觀的公共藝術涵義，本書作者曾於1999年發表於《文化生活》，2卷6期，屏東縣立文化中心。

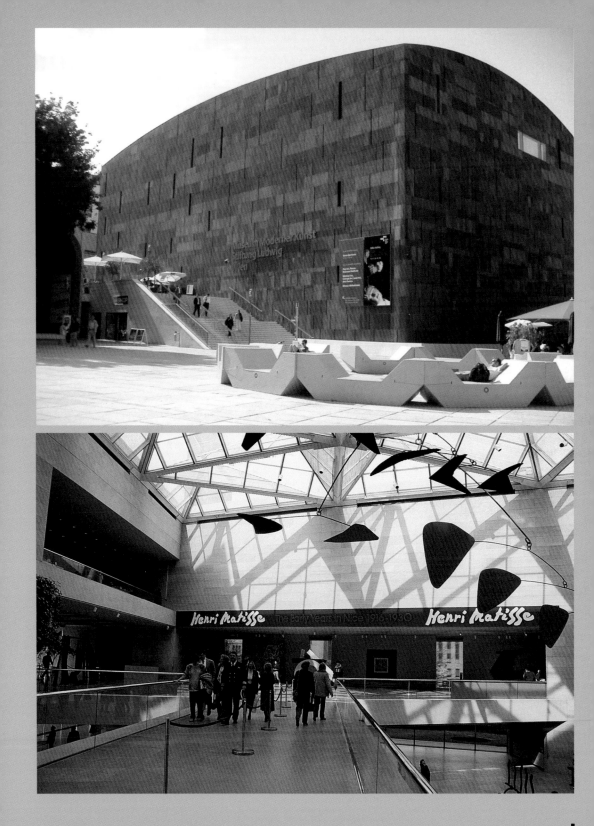

台中市西屯農會穀
倉,創作者廖明
彬、曾瑋以再利用
的方式設計門口的
圍牆、木棧板、座
椅、照明,圍牆用
沙畫原理倒入各種
穀豆類於玻璃夾片
中,形成山脈似的
風景,同時為街景
塑造場所精神。

921大地震災後，胡寶林於集集鎮設置了重建工作站，曾修復一棟歷史性建築陳慶仁故居（取名清水花園），門口以佈告欄、板凳、棧道板營造社區場所精神，園中有〈破鏡重圓〉公共藝術，以廢磚鑲嵌創作以茲紀念，並供參觀者簽名。（上圖、左頁上圖）

921大地震後，經集集及中寮鄉居民以社區營造方式長期參與合作，利用了當地檳榔樹及稻草建造了生態農園和地景。（下圖）

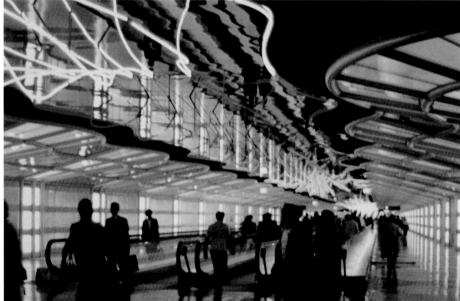

台北淡水線捷運中
正紀念堂站黃承令
的作品〈舞台、月
台〉,有著音樂韻律
的清新現代感,解
放了中正紀念堂的
嚴肅主題。(上圖)

美國芝加哥機場通
道,以聲光同步之
特效藝術表達歡
迎,形成城市入口
的特色。(下圖)

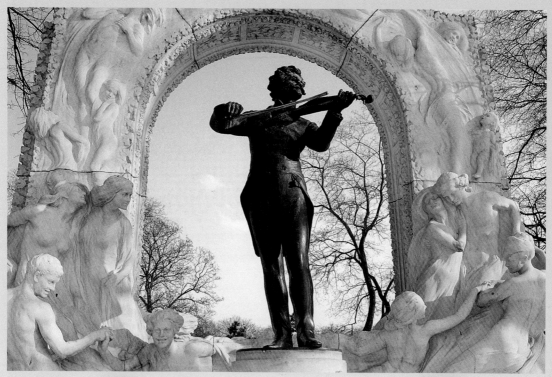

維也納市立公園內
史特勞斯雕像與維
也納的在地音樂氣
圍，唯美又切題地
豐富了都市空間意
涵。（上圖）

維也納的市政府廣
場不論冬夏都釋放
予市民餐飲同樂，
歷史廣場的藝術價
值從威權成為可親
的對話。
（下圖）

台北市四四南村承辦設計規劃
的Surv都市策略公司，巧妙地
模仿被拆毀的長條眷村的屋頂
紋理做成綠坡及花棚，是成功
的歷史建築、地景紋脈公共藝
術化的案例。（本頁圖）

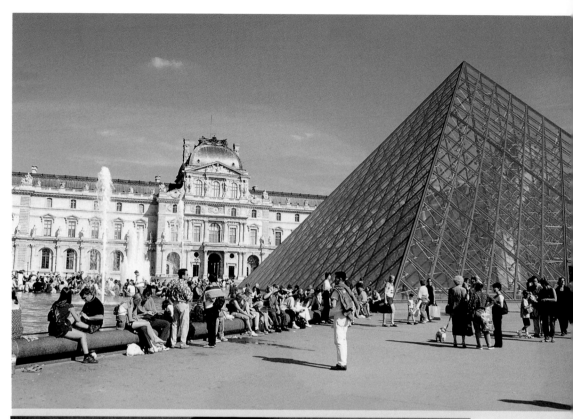

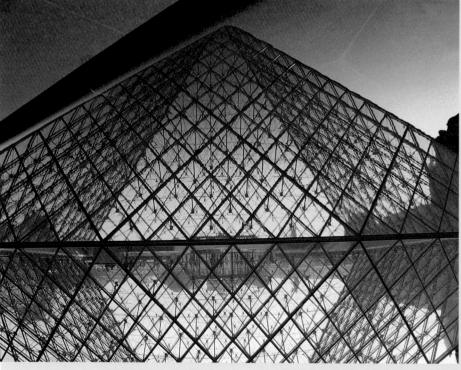

貝聿銘設計的羅浮
宮入口,以透明金
字塔玻璃罩為意
象,未阻隔羅浮宮
歷史立面尺度及細
部,營造了成功的
場所精神。(本頁
圖)

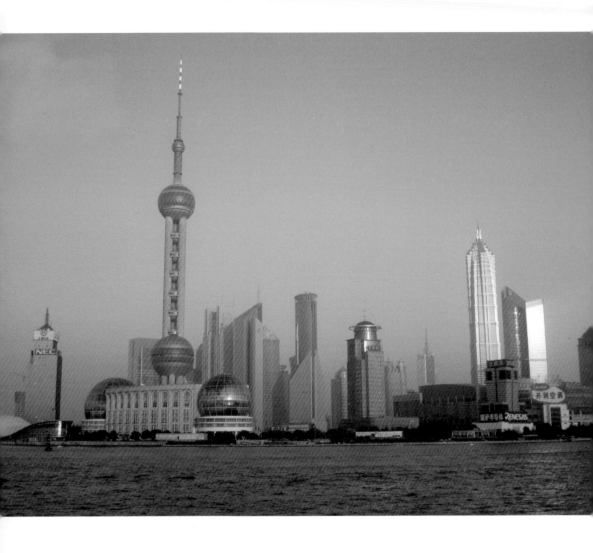

上海浦東花枝招展的摩天大樓，已經形成國際性的新地標，其中
「東方明珠」高塔被上海市認定為城市商標。本區形如美國大城市的
金融中心，日間熱鬧，但夜間死寂，這除了經濟力宣示以外，有些
什麼全國性或世界性的劃時代意義？（上圖）

貝聿銘設計的香港中國銀行，造形突出，像個特大號的現代雕塑，
在中環眾多高樓中，不是最高，而是鶴立群峰，不過不因銀行入口一
樓過於嚴肅，營業部設於二樓，影響大樓的人氣。（右頁圖）

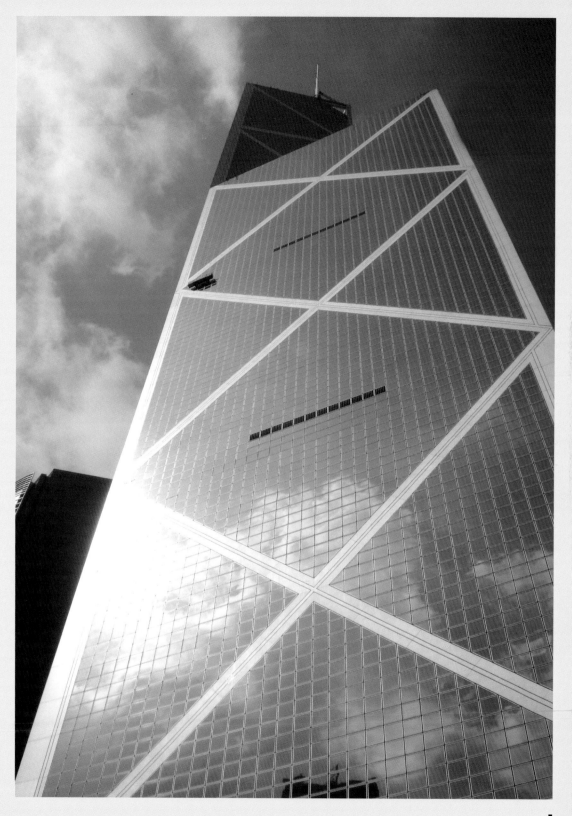

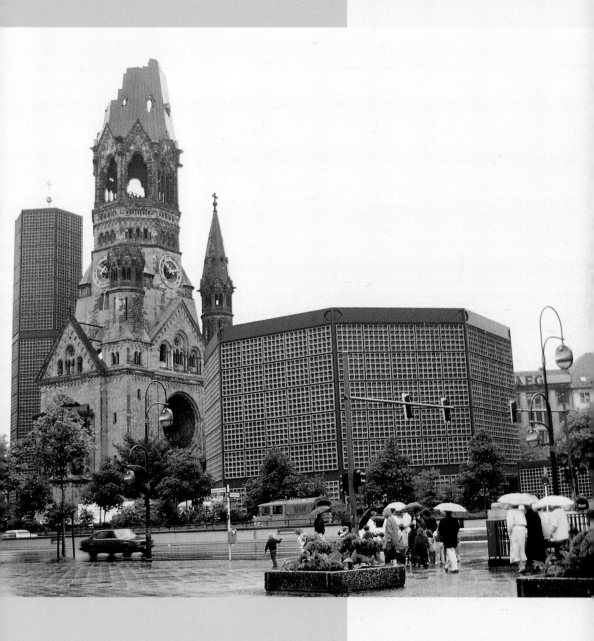

德國柏林的威廉皇帝紀念教堂（Kaiser-Wilhelm-Gedachtnis Kirche）戰時炸毀，只剩鐘塔，原樣重建經費龐大，建築師艾貢·埃爾曼（Egon Eiermann）以現代抽象的玻璃框格形式新建鐘塔及八角形教堂，為原廢墟保留見證戰爭歷史紀念。（上圖，黃任紀攝）

維也納建造捷運時，開挖羅馬時期的軍旅十字路，由建築師漢斯·霍蘭（H.Hollein）設計一半圓形廣場，打開原羅馬道旁之住宅基礎供市民憑弔，成為一個有歷史感的場域。（左頁圖）

徽州宏村以水系建
材及防火馬頭牆、
石雕門樓的生態特
色和歷史建築特色
成為世界文化遺產
的地標,這是集體
認同的生態藝術成
就。(本頁圖)

新竹市東城門圓環
由邱文傑設計,取
名〈新竹之心〉,保
留城牆局部廢墟及
仿作護城河水道,
富有歷史氛圍,完
工後已成為青少年
喜愛聚會的廣場。
(左頁圖)

胡寶林、游明國主持
1998年花蓮市公園路
形象商圈街道美化，
其中有數支原住民圖
騰太陽能燈柱，彰顯
花蓮原住民文化及對
生態議題的關懷。
（右圖）

維也納國宅以棺材工
廠舊址新建，保留原
廠煙囪，不忌諱地取
名「棺材廠」社區，
面對生死相關的都市
傳統產業而不迷信，
是好的知性論述。
（左下圖）

維也納的市中心有五
座希特勒建造的高射
砲台，約十層樓高，
牆厚2至7公尺，市政
府戰後曾有許多美化
再利用方案。最後決
定外形不變，令其成
為歷史「名污」，代
代子孫引以為鑑。這
是減法歸零的歷史記
憶「公共藝術」。
（右下圖）

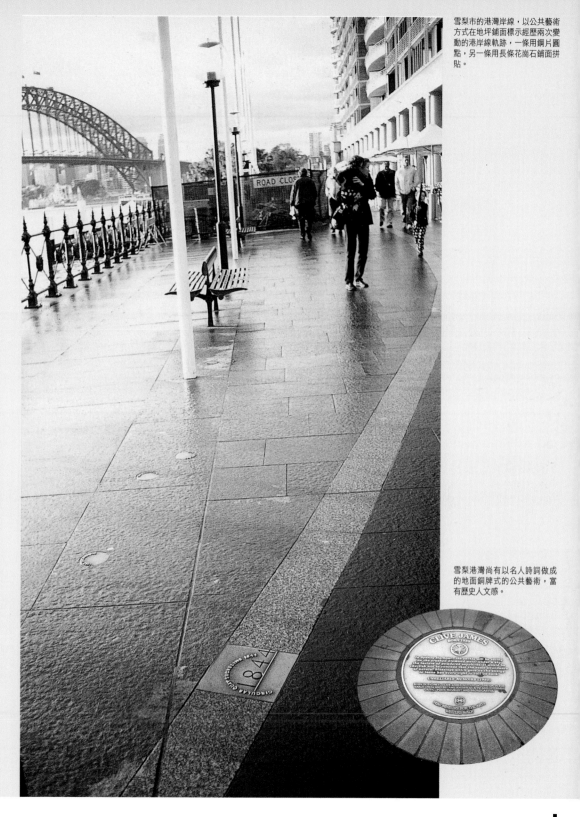

雪梨市的港灣岸線，以公共藝術方式在地坪鋪面標示經歷兩次變動的港岸線軌跡，一條用銅片圓點，另一條用長條花崗石鋪面拼貼。

雪梨港灣尚有以名人詩詞做成的地面銅牌式的公共藝術，富有歷史人文感。

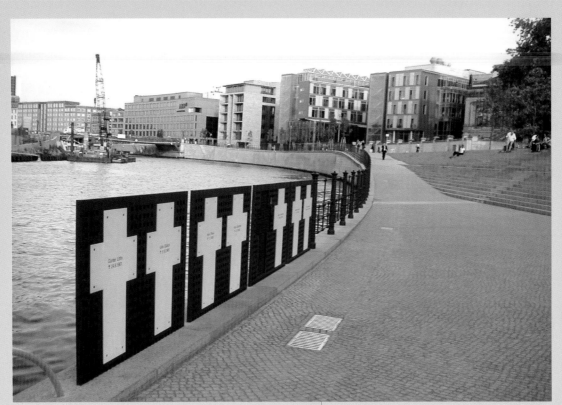

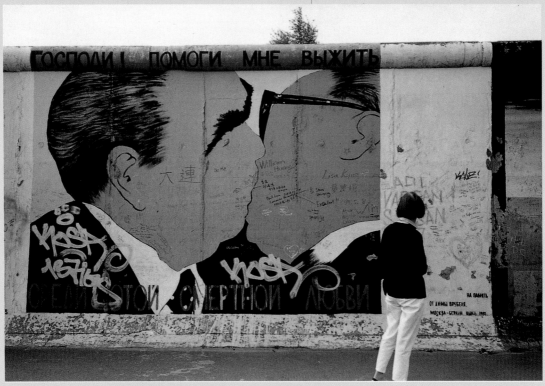

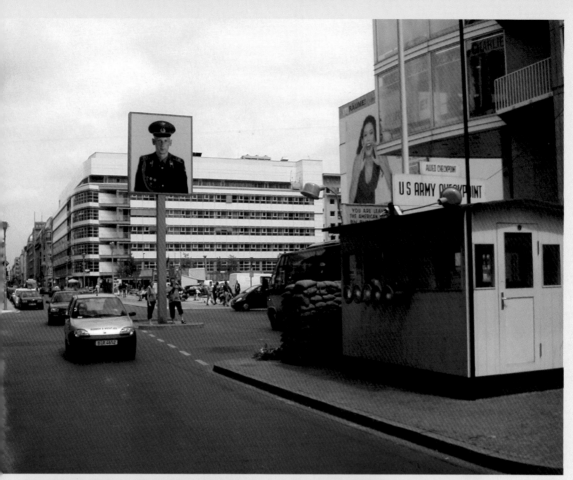

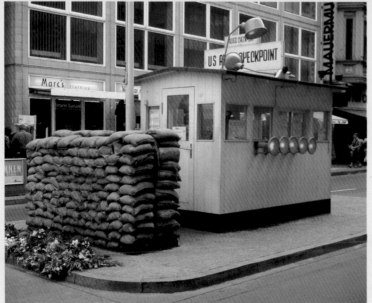

當年東西柏林邊界的查理管制口（Check Point Charlie），今日成了觀光區，除了商業化的管制口博物館之外，尚有1998年法蘭克‧蒂爾（Frank Thiel）的〈光箱〉公共藝術，及在2000年於管制口馬路邊樹立大看板，其正反面各掛上了一幅美國及蘇聯軍官的大頭照。西柏林這邊的駐守關口亭子及攔阻沙包（用混凝土塑成）原樣保留，駐亭內有剪報展覽。（本頁圖）

柏林是充滿歷史和政治傷痕的城市，有許多傷痕作品。著名的布蘭登堡（Brandenburger Tor）城門，附近有官方的和民間的紀念十字架和資訊牆。（左頁上圖）

柏林圍牆倒下後，東西德統一，原來的塗鴉牆面保留了一段，上面有許多飽含政治議題的漫畫。（左頁下圖）

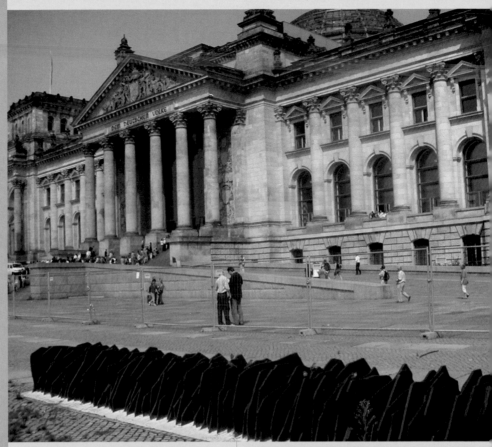

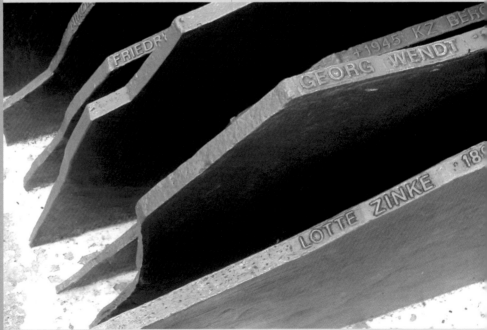

柏林的納粹惡毒傷
痕也是難以忘懷
的，今日國會大廈
廣場上有一排黑色
的墓碑碎片鑄銅雕
塑，像文件一樣，
每片刻一個名字，
96人都是被納粹黨
威瑪共和時期謀殺
的國會議員。
（1992年阿普爾特
Appelt、愛生羅
Esenlohr、米勒
Muller、艾文諾
Ewirner的作品）
（本頁圖）

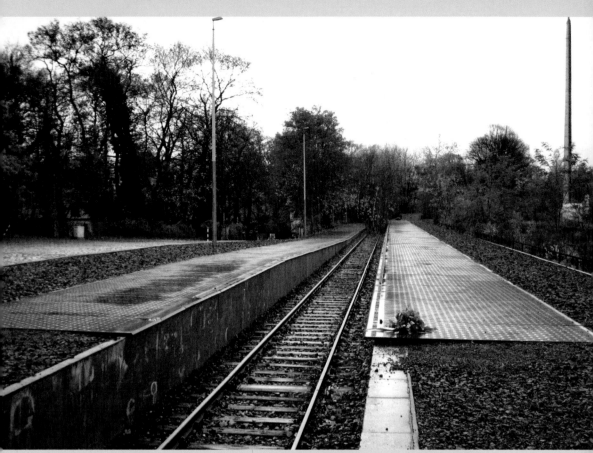

柏林往東的城市邊界最後一站綠森林（Bahnhof Grunewald）的17月台，是歷史中納粹的死亡列車計畫。1995年（1998年完工）法蘭克福及沙布魯肯（Saabrucken）的建築師團隊希施（Nikolaus Hirsch）、羅爾荷（Wolfgang Lorch）、安德烈（Andrea Wandel）獲選執行的作品〈十七號月台〉，本月台廢棄多年，作者在鐵道兩旁月台上做了兩片鑄鐵，將1941年至1945年每次運送的人數及去向記錄，平日有市民獻花及點蠟燭，此作品獲1998年德國聯邦建築師獎。（本頁圖）

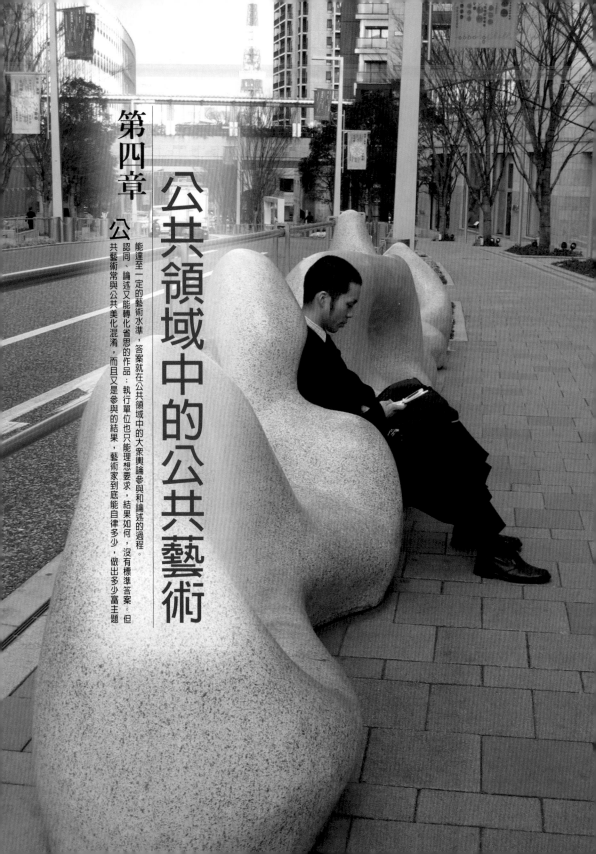

第四章　公共領域中的公共藝術

公共藝術常與公共美化混淆，而且又是參與的結果，藝術家到底能自律多少，做出多少富主題認同、論述又能轉化省思的作品；執行單位也只能理想要求，結果如何，沒有標準答案。但能達至一定的藝術水準，答案就在公共領域中的大眾輿論參與和論述的過程。

西蒙・波姆（Simon Bolm）的作品〈我們是朋友嗎？〉，設置在慕尼黑的一個社區幼稚園，表現兒童玩伴的社會行為議題。以一尊1.2公尺高的塑鋼兒童為主角。兒童臉形酷似聖母瑪利亞，穿著聖母像慣用的連頭罩藍色上衣，臉上不斷有眼淚流下，前面有一鋁質圓盤象徵「淚池」。此作品表現強烈，對家長來說應是一種兒童友伴議題的對話吧！（慕尼黑市政府Quivld公共藝術基金會提供）

（一）西方城市史中的公共領域

公共藝術的一般理解即「在公共空間的藝術」泛義。對於「公共空間」一詞通常僅指有別於「私有空間」的權屬及義詞，即可能僅指公眾可及性或非管制的開放性而言。用「領域」代替「空間」可能把「公共領域」理解為比產權所屬多了幾分的「領域認同」感，亦即一個地區住民或族群的認同和歸屬之「公共領域」。然而，從人類都市之文化史，尤其按西方城市化過程來理解，「公共

領域」一詞有其特別的意涵。

在西方城市史中，雅典城邦政治是代表一種貴族式的民主典範。雅典城邦的阿果拉（agora）廣場本身就是一個城邦輿論決策的公共領域，廣場中的活動，除了商業交易行為，祭祀和廣場周邊的學院、劇場和議會之政治文化活動外，尚有民眾公共的討論和辯論，甚至全民陪審、決策的集會行為。因此，這個公共空間即公民社會的「公共輿論」中心，公共空間成為公民都市中被賦予「政

台北華山藝文特區已成為新生代實驗藝術的場所。2002年華山酒廠內數棟廠房被指定為古蹟，其餘為歷史建築。2004年文建會提出將該區內歷史建築改建為28層高樓（保留歷史立面的「新台灣藝文之星」）的構想方案，目的要發展文化創意產業的文化園區。藝術圈人士認為高樓將破壞歷史空間架構，辦公大樓將難與實驗藝術的特性相融合，以論壇及跨領域表演、連署等方式爭取公共輿論。幸而2006年「新台灣藝文之星」已在新任主委的決定下劃下休止符。（本頁圖）

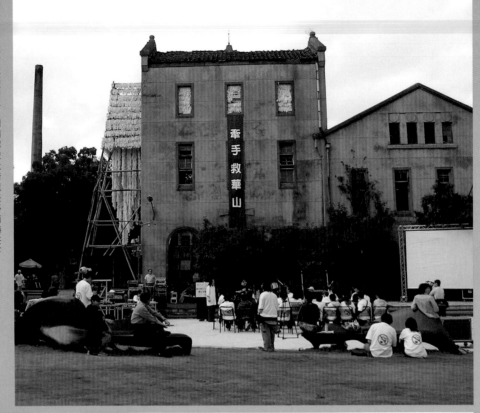

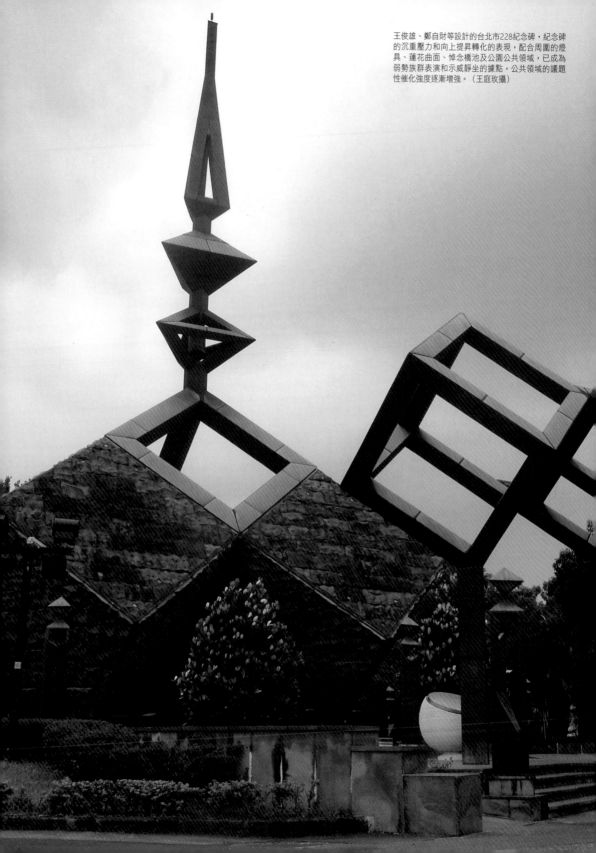

王俊雄、鄭自財等設計的台北市228紀念碑，紀念碑的沉重壓力和向上提昇轉化的表現，配合周圍的燈具、蓮花曲面、悼念橋池及公園公共領域，已成為弱勢族群表演和示威靜坐的據點，公共領域的議題性催化強度逐漸增強。（王庭玫攝）

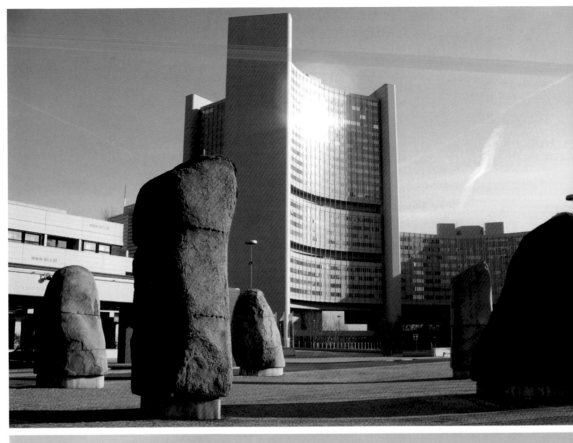
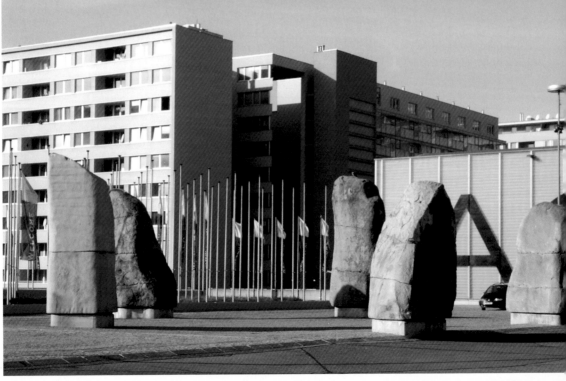

維也納聯合國大廈奧地利國際中心的廣場有五塊巨石，由貝陀特（Gottfried Bechthold）創作，石塊由五大洋洲運來，每塊均註明產地的碑刻，以巨石象徵國際精神，深具意義。
（左、右頁圖）

治功能」的「公共領域」。「公共領域」即是公共意見的領域，不僅屬於全民，同時也視為政治城邦生命共同體、決策、論述、批判的地方。

雅典城邦只有數千人口，婦女和奴隸等均無公民權。歐洲整個中古時期經歷黑暗時代，直到十五世紀早期資本主義形成的中產階級出現，商人也只進入了原本只有教會及王族的議會參與政治決策權，公共空間都仍未擁有公民可行的政治功能。

（二）公共領域網路化轉型

哈伯瑪斯認為大眾傳媒的出現，其力量統領了「公共領域」成為「喪失了權力的公共領域」（vermachte öffentlichkeit），這是一種「公共領域網路化」的轉型。是有操縱力量和傳媒褫奪了公眾性原則的中立特徵，影響了「公共領域」的結構及批評論述系統。公眾成為「從文化批判的公眾到文化消費的公眾」。哈伯瑪斯在三十年前對文化工業控制的輿論是悲觀的，他擔心公眾輿論可能回到「前市民社會形態中」的狀況，隨便開聊未經非議，而且不要承擔太多責任的意見（譬如台灣的call in節目。）但在九○年代又認為大眾的抵制能力和批判潛能不可忽略，總之大眾文化習慣從其階級侷限中擺脫了出來，形成嚴重的分化，尤其是電視電子傳媒的社會效果，在他的正式和非正式的「公共交往」

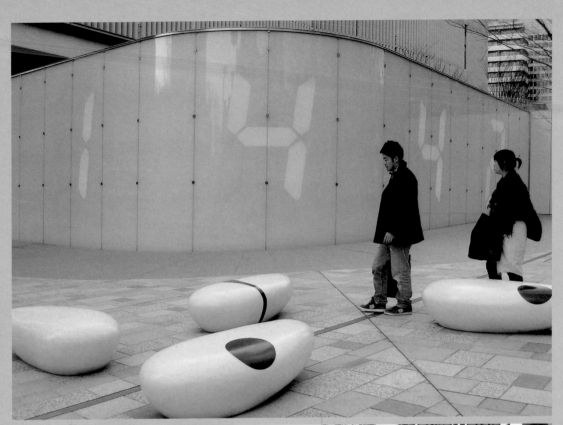

東京街頭由日本藝術家宮島達男創作的電子〈計數器〉，以白色數字閃爍在玻璃帷幕牆上，夜間尤其明顯，這些謎樣的隨機計數器，傳達著一種密碼般的神祕，述說著時間的流轉與萬物的更迭。（上圖，王庭玫攝）

2003年以「改造市府」為主題的台北市府大專院校公共藝術展，胡寶林與學生以〈台北單飛〉參展，是以行動結合都市環保議題的作品。（下圖）

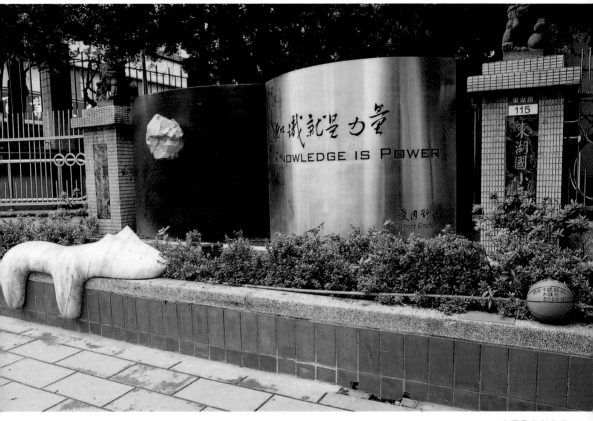

由張乃文創作的〈知識就是力量〉公共藝術作品置於台北市東湖國小操場附建地下停車場旁，這樣的主題與作為教育英才的學校，是非常契合的，這樣深奧的醒句，不知背著沉重書包的學童是否認同？（藝術家出版社提供）

（öffentliche Kommunikation）系統中形成不再有地域感的趨勢。一方面對社會的自我感削弱即不依賴地域肯定；另一方面其「不在場」感成為「處處在場」的介入，亦即全球化的無疆界現象，東歐圍牆倒下就是傳媒效應的超地域化。

「公共領域」網路化轉型，令民主潛能形成曖昧的特徵。在假設我們的社會也漸漸邁入民主福利社會和市民化社會教育成功的前提下，我們更需要超疆界的「公共領域」刺激公共輿論和公共精神。因此如何增強在正式之外的非正式交往溝通管道，成為仲介的大眾批判輿論，是當前的課題。

（三）公共藝術的參與對話

今日的「公共藝術」意涵是源自美國上個世紀七〇年代芝加哥的「文化行動」（culture in action）計畫，在理論上承續了波依斯「社會雕塑」的文化觀念；另一方面是一種前衛藝術否定形式和自身藝術機制的批判行動。十九世紀與廿世紀前數十年間的前衛藝術之現象，意味著立即瓦解作品的整體性和反抗社會藝術體制，重組藝術與生活的關係，形成真正批判的社會實踐。（註1）「文化行動」

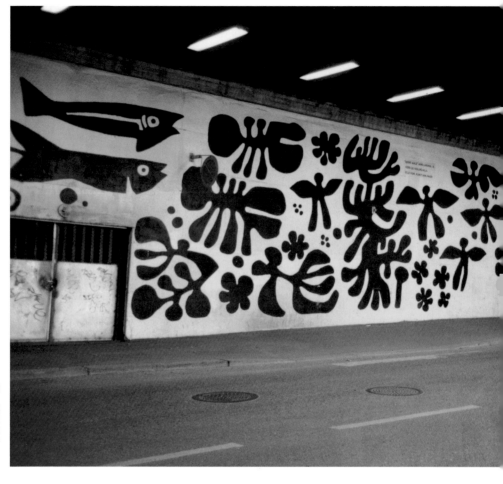

地下快速車道上的壁
畫，以簡易的色彩，
畫著魚、海草、海
鳥、太陽等，考慮到
行車安全、街道美
觀，更反應了海對於
挪威人的生活記憶。
（藝術家出版社提供）

受美國國家文化藝術基金會資助，其所訂出
的主題如女性、移民、植物生態、稱呼他
者、經濟生態、工業生產、居住與勞工象徵
等相關議題，形成在地域中和超地域的公共
藝術展演形式。從此，美國帶動的面對大
眾，和公眾進行社會體制批判的文化行動，
帶動了歐美公共藝術的新義；這是有別於歐
洲上世紀六○年代德語地區「建築中的藝術」
（Kunst am Bau）熱潮，或「地景藝術」

（land art）、「環境雕塑」（environment of
sculpture）、「城市景觀」（cityscape）等美
化為主的多元公共藝術意涵。

　　無論如何，公共藝術在公共領域中可以用
多元形式展現主題和內容，是否多元至民俗
表演，或已經氾濫的集體拼貼馬賽克的形
式？藝術或公共藝術的高低之分仍然取決在
其美學表現是否能外射省思、轉化、顛覆或
論述的動力。公共藝術對公眾論述的催化或

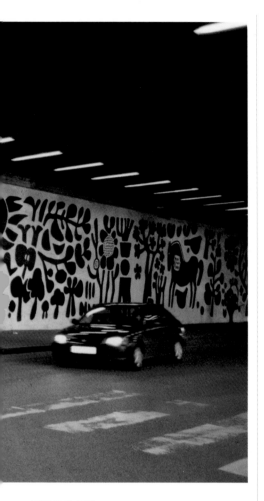

思的作品，執行單位也只能理想要求，結果如何，沒有標準答案。但能達至一定的藝術水準，答案就在公共領域中的大眾輿論參與和論述的過程。

哈伯馬斯對公共領域歷史轉型的研究，在於肯定公眾輿論和公眾精神在市民社會中的重要性，他鼓吹的「公共交往」理論中介關聯，即結社和其他文化行動的正式及非正式中介，雖然並未如阿多諾的藝術救贖那樣的政治功能膨脹，可是如能給予大眾參涉「公共領域」輿論，又可以前衛的公共藝術行動，刺激個人的自我革命參與式創造公共藝術的歷程，應是一種牽涉地域議題認同和無疆界關懷超地域的他者議題時代性公共精神表現。

因此，藝術家不懂要走出美化和自給自足的象牙塔，更要自主地，參與大眾輿論，共同關懷時代環境生態文化的議題。不論形式是否以創新特質的否定形態出現，以達到由審美而生省思、批判的美學刺激，至少在創作前、創作中、或創作後的互動參與，作品本身就是一個即時創造的公共領域。

國內參與式公共藝術機制受限執行小組和評審過程避免流標的「必選」制度，有待大力改進；不過，藝術家在公共藝術意涵的自我革命是當今首要之義務。

刺激尤為重要。

藝術或非藝術，在今日已多元性到難辨的地步，唯有多辯多論，才有高低之分。可是，當代藝術的多元形式往往也難覓良才，而且也時常以殺雞用牛刀或雷聲大過雨點的方式，耗材費料的裝置表現。公共藝術常與公共美化混淆，而且又是參與的結果，藝術家到底能自律多少，與大眾的磋商技術了解多少，做出富於主題認同、論述又能轉化省

註1：Burger,Peter，蔡佩君、徐明松譯，《前衛藝術理論》，台北：時報，1998。

公共藝術在公共領
域展現各種不同的
風貌，圖中四位日
本藝術家設計的椅
子，顛覆了椅子固
有的形式，在日本
六本木街頭展現趣
味與藝術性。
（左、右頁圖，王庭
玫攝）

丹麥哥本哈根市區
景觀。當一件藝術
品置於外部空間
時,主體其實就是
「人群」。(藝術家
出版社提供)

挪威奧斯陸碼頭廣
場上的公共藝術,
藝術家以「海洋生
物」為意象,創作
出與當地人民生活
經驗共鳴的作品。
(右頁圖,藝術家出
版社提供)

第五章 公共藝術的生態文化遠景

> 正自己的使命,為他人進行創作或與他人一起創作。
> ——Malcolm Miles

一間的明顯差異是在於能否扮演好作為「誘發人們創意和政治期望的觸媒」當代藝術創作者應為其未來修

一種關心社會議題、社區認同和都市生態環境,名為「新世態公共藝術」已然興起。其與傳統公共藝術之

（一）泛論的公共藝術

相對公共藝術的新義討論，在國外已有三十年的發展歷史；台灣則有將近十年的討論。透過邀集國內外專家參與的演講、討論和審議，筆者認為一種結合都市景觀、場所精神、社會意識、歷史脈絡、批判性、在公共領域設置或發生的公共藝術形式，已越來越清楚成為文化推廣者論述的共識。

然而，傳統的藝術教育令許多藝術創作者仍然抱有「自由創作」的「自足性表現」思想；公共建築主管仍停留於「教化」或「裝飾美化」的「粉飾政績」動機；屬私人的開發者在鼓勵藝術創作之餘，則隱藏著「土地增值」或「階級隔離」的意圖。

現在的都市景觀設計者則已加入公共藝術的行列，企圖以「中性的」，「美化環境」的道路家具或空間元素彰顯都市的場所風格。公共藝術與環境有難割捨的關係，公共藝術時常被視為環境美化的藝術。

這是一個多元對話，社區參與和生活豐富的年代，於是許多草根性的公共藝術創作者不僅要求市民、居民參與設計審議的過程。因為公共空間已被公私權利支配和瓦解，公共空間抗爭、社會運動、行動劇等活動已被視為短暫的「重構公共空間論述的行動」。（註1）至於前衛的藝術家，則流行採用即興上演的「表演藝術」和具儀式或場景再現的「裝置藝術」方式試圖感動公眾省思複雜的政治、歷史和社會問題。

近年國內外的公共藝術現象和論述，可歸納為下列諸類型：（註2）

1.學院式個人自由創作的公共藝術觀念：藝術家把公共領域想像成封閉的菁英藝術殿堂，不理大眾的反應。

2.教化式和政治宰制式的官方公共藝術：創作者淪為美化工具，公共藝術除了隱藏政治表徵外通常要求藝術品的「安全性」和「永久性」。

3.增值式和階級隔離式的公共藝術：表現私人財團的財力和對文化經濟的信心，猶如西裝上的領帶象徵符號。藝術作品被認養及供奉在辦公大樓的入口和門廳，有綠油油的草地和綠籬保護。

4.都市設計式和中性低限美學的公共藝術：以整潔、抽象、功能融滲或高科技材質表現的都市景觀藝術，街道家具，注重空間尺度、環境背景的非政治性品質。認為不是藝術家也能製作美化視覺景觀的公共藝術。

5.泛藝術論的公共藝術：建築是公共藝術、閃亮LED照明是公共藝術、公園中的音樂台是公共藝術、舞蹈表演是公共藝術、對外開放的藝廊是公共藝術，連檳榔西施攤都是公共藝術，這是只談開放公共領域中的奇特耀眼地標硬體表現，不談藝術表現或社會意識的泛論。

6.泛參與式的公共藝術：強調使用者或地方族群的參與意見過程，大家快快樂樂參與創作，藝術家和專業者成為服務者的配角，

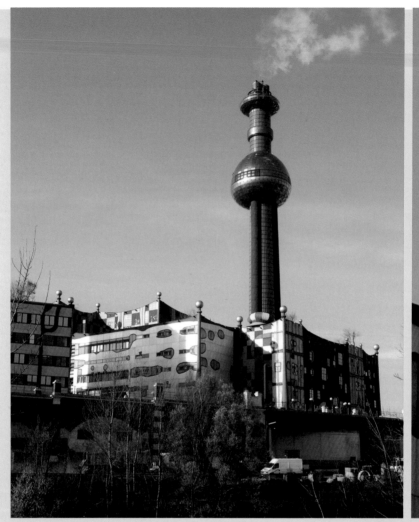

維也納藝術家百水（Hundert Wasser）的作品被80年代的市長推為觀光賣點，作品美化維也納垃圾焚化暖氣廠及煙囪，常為觀光客讚美。建築文化界則批評這是錯誤示範，經費不作為維修煙囪的排廢過濾系統，以假象化妝外表！百水還把他的帽子作成大雕塑放在屋頂上自立碑記。（左、右頁圖）

立題不重要。

7.社會生活儀式的「公共藝術」：具宗教意義、文化節慶或創意遊戲式的表現形式均是。張燈結綵、獨特創意布置、踩街或傳媒的大型活動，有高度族群認同意識及參與認同性。不一定計較主題的省思或藝術形式。

（二）公共藝術的期許

自廿世紀的六〇年代始，藝術的定義和形式已經沒有傳統的範疇可言，傳統藝術殿堂的門戶已經被拆解。作為宇宙終極探索、生命存有意義追尋、生活表現、感情宣洩或對社會和政治制度的顛覆，一切回歸到最原始的，最多元的發表形式，這些形式可以包含傳統視覺美學，也可排斥視覺美學。

也就是說：任何人可以做自己命名為藝術的任何事或作品，大眾可以不接受，揚袖走開，當然也可對其作品臭罵一頓。真正的關鍵是：誰臭罵誰？誰論述什麼？在公共領域中的公共藝術是要經社會公開論述的，論述

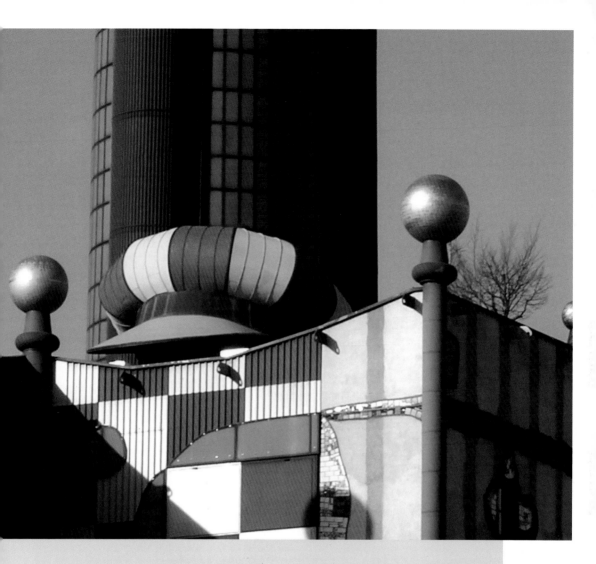

者可能是使用的民眾，也可能是專家，也可能是時間考驗或歷史反省。無論如何，公共藝術，不容被宰制、被私有，或被隱藏權利宣示的預謀，這些陰謀都應被拆穿。公共藝術更不應只求妝點美化，或不痛不癢的中性表現，更糟的是花費民脂民膏大錢堆砌的「滿漢全席」式硬體，這些都是違背反威權、反浪費、重溝通、重多元族群、重生態主張的時代精神的表現。

筆者建議用以下七點的態度取捨前述的七種公共藝術現象：（註3）

1.棄保守的觀點，「極右派」和學院式的「大藝術論」作品只應屬於藝廊，而非公共領域。公共藝術不應再自足自滿地展出，應彰顯公眾能共感的議題和刺激大眾的感情與反思。

2.教化式和政治宰制式的觀點必須要覺醒。宗教神像的儀式性裝點不一定用高高的台基神壇，可透過光線和時代性的親切感人的壁龕框架烘托。一個名人偉人銅像不一定

觀光客滿喜歡藝術家百水以雙倍的造價建造如童話般五顏六色的國宅，他反對直線，刻意把地面、窗台、欄杆作的粗糙，將廢基碑正面碎片鑲嵌在前院平台上，連死人名子都露出。該宅一樓販賣他的系列產品。百水在20世紀70年代曾宣稱現代主義的房子無色無綠，要為自由粉刷住宅顏色代言。現在他包辦國宅的內外牆色彩，住民卻不能自行修改，這豈不先後矛盾？因此本案公共藝術不僅是美化景觀的課題，也應是居住的課題。
（左、右頁圖）

范姜明道〈在地點子〉，以當地特產鳳梨為題，徵選居民及作者的肖像作成「鳳梨頭」磁磚圖案，是草根性及參與性高認同度的作品。（上圖，黃健敏攝）

2001年慕尼黑市政府文化局公共藝術委員會策展一個高參與度、跨國、跨地緣及與弱勢族群相關的公共藝術計畫。由Empfamgshalle團隊科比連（Corbinian Bohm）、古魯伯爾（Michael Gruber）得標，作品名稱為〈伙伴哪裡來，伙伴哪裡去〉。（右頁上圖，Empfanshalle，Quivid，Landeshauptstadt Munchen Baureferat提供）

〈伙伴哪裡來，伙伴哪裡去〉計畫，是在垃圾工人中徵選志願者（包括本地人及外勞）27名，每人每次開一部特製的垃圾車改裝為行動露營車，駛回自己的住處所在城市或村落，把家鄉的風土人情攝錄下來，沿途展覽及收集一些文物帶回，創作團隊並陪同三名員工回鄉錄製過程。一年後27名員工將成果以多台垃圾車帶回開一個展覽會，引起許多互動、關懷和跨國文化的交流，將公共領域超越場所流動。（右頁下圖，Empfangshalle，Quivid，Landeshauptstadt Munchen Baureferat提供）

要以姿態端正的傳統方式立在路中央，可以以呈現其生命歷程或生活故事的常態姿勢來令人感動。在建築景觀方面，連建築師也時常不自覺地錯用材料和形式，變成政治宰制的表現。譬如台北市淡水線捷運的許多個站場的屋坡設計，採用中國傳統北方「正統式」的琉璃黃瓦，或鐵板烤漆的假黃瓦，淡水鎮和台灣式的紅瓦關係在那裡？我們需要更多這方面的評論，因為「這個場域的建構欠缺批判的介入，將會導致宰制性的意識形態更為堅固。」（註4）

3.審議者應阻止或拆穿私人財團「增值式」

柏林1999年開幕的猶太博物館是由丹尼爾・利伯斯金（Daniel Libeskind）設計，外觀有許多裂縫窗戶和轉折的空間，隱喻了猶太族的歷史命運。建築方面有許多以公共藝術論述省思的出色手法。譬如：戶外的草地裂縫及其花園中有49支水泥斜柱，上種橄欖樹的36條窄小通道，營造逃亡壓力的氛圍。室內則有座全黑的「恐怖之塔」，只有天上一點微光，好似進入墓穴，參觀者進入皆保持靜默，形同經歷一次全人類罪過的洗禮。塔外又有一個狹長的封閉空間，裡面的地上堆滿成千的人頭鐵餅雕塑，都是驚聲尖叫的表情，若進入即會踩過人頭鐵餅，產生吱呀作響聲音，令人不忍再走過。是一種超地緣、超國界、無限省思論述的空間，具有爆發美學啟迪力量！（左、右頁圖）

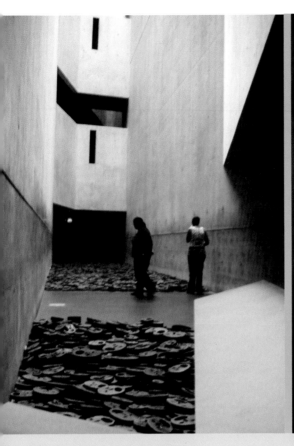

或「階級隔離式」的「公共藝術」。

　　在禁止踐踏草坪中的雕塑或不可及、純美化、隱性廣告式的「公共藝術」有違公益及大眾認同的精神。

　　4.都市景觀中的燈具或座椅、地上、舖面等街道家具可以設計得很中性、很美化，但如能反應地緣的歷史和族群意識，就成為公共藝術。其實，任何建築的設計主題都應至少朝此方向去做。因為建築和都市景觀的涵義不僅止於美化都市，（註5）公共藝術不等同於美化環境。所以，太過於幾何抽象的、中性的及裝飾性的「公共藝術」，等於不痛不癢的塑膠花。

　　5.有時，田園主義者主張否定任何設施物

的留白空間，其原意如果不是從極端或禁踏草原的視覺景觀出發，是值得讚賞的。不過，生態主義的觀點是新世紀不應逃避的態度，如果能從材料和製作出發，如操作的省能、環保共生條件切入更好。

　　6.泛藝術論的「公共藝術」是偷懶、不願接受挑戰的態度，是藝術家、建築師、景觀設計師的強辯。在公共領域中，沒有地緣、歷史、族群、場所精神參與、時代精神和社會議題的設施物或藝術作品，就不是公共藝術。當然，如果是很感人的，表現宇宙人生終極意義及關懷的作品，也可能是不分時地的公共藝術。不過，創作者為何不做有關地緣、歷史、場所精神等

慕尼黑的廢機場尼姆（Riem）地區已改建為國際商展及住宅區，商展廣場的景觀設計以大生態池為主，池中有兩個框架展示史帝芬・賀伯（Stephen Huber）的作品，其一是歐洲的名山，以石刻立體造形分層展示；另一則為名河的地理圖片，這是增強歐盟統一的認同表現。

功課，加入一些公共論述的表現呢？

7.對於非專業的藝術家或使用者來說，用參與式的、遊戲式的、生活式的或行動式的態度，和參與者共同創作短暫或較長久的公共藝術作品，在經費等限制條件下，就算少了一些藝術性或精緻度、完成度，也是值得的，只要大家快樂、共感、學會「互為主體」的溝通，並加入一點與生活相關的主題，可以當做一場近乎裝置藝術或創意遊戲的實驗。如果有高度自家的認同感，這是不同於對專業者的要求。美國聯邦國家藝術基金會公共藝術獎助的項目包括「社區營造藝術行動」、「藝術對抗愛滋病」等工藝及社會性療癒的計畫。（註6）

（三）公共領域的文化遠景

廿一世紀是一個「文化多元論或者文化『平行』說，而非一個支配性的文化一元論」（註7）的時代。公共領域不應由一個藝術家或有政治宣示目的之公私投資部門宰制，公共領域不僅只有實質性的空間向度，同時也是一種心理的向度。（註8）傳統的公共藝術可能是政治表徵、美化環境、創作者先驗性孤立和疏離的自足表現；一種關心社會議題、社區認同和都市生態環境的，名為「新世態公共藝術」已然興起，其與傳統公共藝術之間的明顯差異是在於能否扮演好作為「誘發人們創意和政治期望的觸媒，往往與其創作技巧一樣的重要——當代藝術創作者應為其未

來修正自己的使命，爲他人進行創作或與他人一起創作」。（註9）公共藝術最好是「互爲主體」參與性的生產過程，公共藝術應具政治期望，所以包含都市改革、政治改革、生態環保議題的政治論述性、社會性、場所精神性和參與認同性。

滿足政治論述性、社會性、場所精神性和認同參與性的四個條件，就是能走出廿世紀現代主義傳統美學而邁進千禧年廿一世紀的「新世態公共藝術」或「社會參與式公共藝術」。依此四個條件，我們可以評論和反省國內許多現存的「公共藝術」，尤其在台北市的

捷運站內，大眾日日擦身而過的作品，或是那些抽象的形式主義作品，是裝飾？是低限美化？是個人自足表現，或是能刺激公眾對歷史意義、地緣特性或文化遠景有所了解？

我們共同擁有的地球已在全球工業化的掠奪下，瀕臨摧毀的威脅；我們的社會在私利放任、強勢競爭和主流權力支配下，無聲的弱勢大眾，從女性平權、原住民文化、兒童權利、外勞尊重、老人照顧等等都是全球化和地區化的新議題，我們不能視而不見。未覺醒的市民均需迫切地被文學、戲劇、電影和藝術刺激啓迪及棒喝。公共領域必須成爲

20年前，在網路發表未盛的年代，奧地利藝術詩人Helmut Seetaler在維也納的工地或電線桿上，經常到處影印自己的詩文，用膠帶浮貼，讓行人自取，名爲〈摘詩〉，據說已因有違公共空間侵權被警局罰款200次。

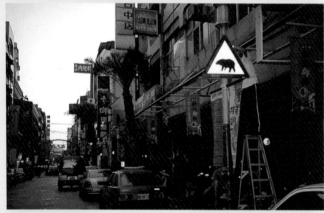

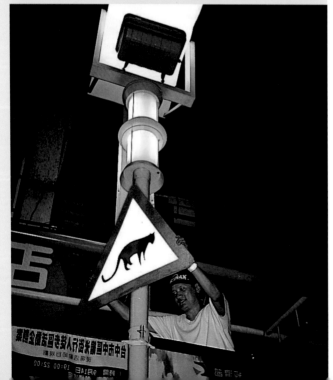

論述和批判的舞台，批判不應僅是前衛的顛覆乃至頹廢或不提供替代出路的解構否定。「全方位、全場域的生態學」是一個我們再也無法逃避的文化勢力——它是唯一針對現有經濟秩序長期由主流主宰優先順位盲目衝鋒發展的有效挑戰。「未來數年中，我們會看到植基於『參與』觀念的新典範，在其中藝術會開始以社會連結和生態治療的思路來重新界定它自己。由此，藝術家會著重於和現代主義審美觀念下運作方式極為不同的活動、態度和角色」。（註10）

全方位、全場域的生態學是基於把地球當作一個生物來看待的蓋婭（Gaia）觀念（註11）立論。唯有從自然生態鍊、生物生態鍊及人文生態鍊的三個環節緊密的連結，才能保有地球人類生存意義的遠景。

參與性的創作過程不是前所未有，只是其難度高，較難施作。在今日民主思潮下「互為主體」的磋商技巧尚未廣被教育和演練，而且創作和審議過程費時耗日，所以我們都要學習擁有包容的心胸，不過，如果我們都覺醒到整個社會對生態文化遠景——地球生態治療、人文生態平權和社會意識共存的迫切論述需求，重建公共領域中的公共性和可居性，許多問題的治療雖一時難見功效，但是我們能夠體會到共感生活和藝術的魅力，都市生活的希望是有遠景的。

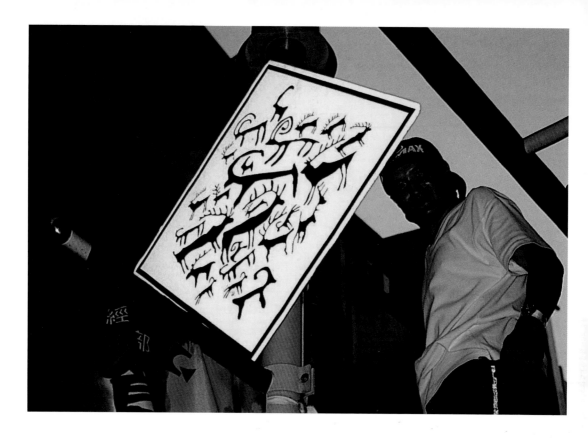

（四）公共藝術的文化地景

公共藝術是公共領域的藝術媒介。當代藝術的形式和表現已到了去形式論、去風格論的「否定美學」（negative aesthetics），也是社會性「批判美學」（critical aesthetics）的實踐。公共藝術顯然應達到這樣的文化境地。就連公共藝術最相連的公共空間或公共場所可以「超場所」的存在，因為公共藝術的場所特質是社會論述中介的「公共領域」，而今日的「公共領域」早已以大眾媒體、廣告、網路、電子信箱、網路聊天室及Call-in等方式成為看不見的公共性了。事實上，這種超場所的公共領域早就從十八世紀末開始，以雜誌報章的方式存在而開闢了超場所、超地緣的「論述」形式。因此，公共藝術的特質是透過藝術的美學中介，進行一種在公共領域中，大眾認同、參與的社會批判和論述。

畫廊、博物館、劇院、讀書會、雜誌都是公共領域，不過其公共性則較報紙、都會公共空間或車站等人潮洶湧的地方為弱。尤其付費的場所，參與其中的觀眾可能僅為特定對象，其公共性只限圈內對象和範圍。公共藝術可能成為個人省思、交流或社會批判的催化器，其交流範圍最好不流於單一性或僵化。「真善美」、「禪」、「愛」、「天地」、「樹」、「山水」、「母與子」的主題都很正面健康，但可能亦易成為口頭禪。

傳統文化地理學論及人對地方感認同特徵，是依附於國族、家鄉、血緣等的歸屬。

2001年台中國際城市藝術節原住民藝術家吳鼎武‧瓦歷斯作品〈隱形動物〉，以20多面交通號誌的形式繪製野生動物圖樣，裝置在台中市區的號誌柱上，為期一個月，並加註警語「前有梅花鹿群」等字樣。作品喚回自然生態嚴重被破壞的台灣原生夢土及省思。在這方面的敏感、體驗，原住民實在比我們更先覺。
（左、右頁圖，吳鼎武‧瓦歷斯攝）

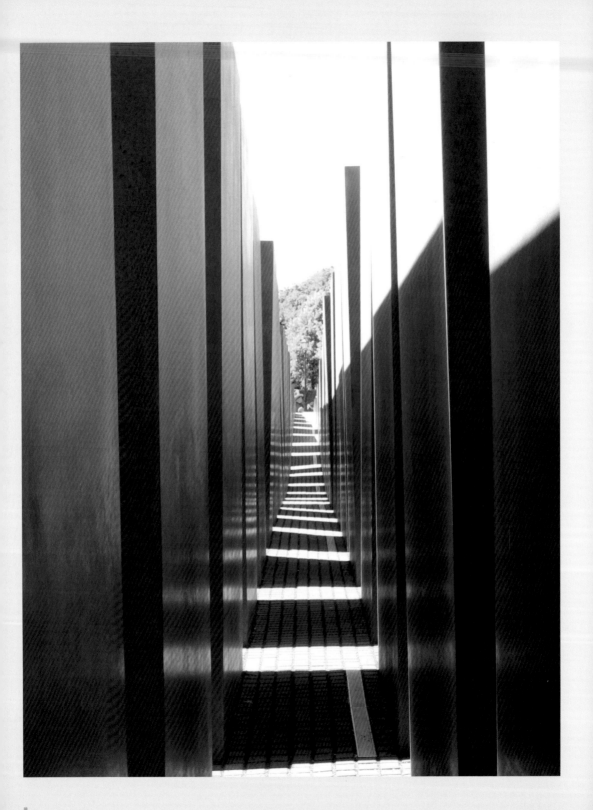

Peter Eisenman 在柏林新都中心競圖得標設計的歐洲猶太紀念碑，以2711塊由半公尺至5.2公尺高之水泥塊立在19,000平方米的廣場，紀念320萬名被迫害的死者，塑造了一個無言的悲情城市。地下室以地面光源展示歷史文件，有如來自地底的控訴。（左、右頁圖）

今日的地方感，不僅已被超地方、超場所的公共領域——如文化工業網際網路、雜誌、報章的知性歸屬漸漸分化和取代。公共空間的「共同體」，可能成為「想像社群」。（註12）尤其是在文化全球化的大趨勢下，世界中的城市已成為匯集、交錯、轉變和形式——即一種混種化（creolisation）的文化方式，「動態與地方自主性伴隨著不可預見的迂迴與迴路繼而釋放出新的政治與文化可能性。」（註13）公共空間可能呈現的地景除地區特性外，有族裔地景、媒體地景、觀念地景、技術地景、金融地景等等的方式。今日的世界因電子傳媒已被縮小為零秒的距離，空間的存在已被疏離至「去拓樸空間」（l'espace atopique），新的烏托邦已實踐為「電傳托邦」，（註14）幾乎每一個體透過電傳網路的公共領域方式發表，都可成為公共藝術。而這種不在場的電傳空間卻又易成為無法反省思考的速度，也就是說公共空間以速度的形式存在，代替真實的人、真實的時空和真實的公共精神。太多依賴超場所性的公共領域導致公共輿論被宰制掌控，失去了面對作品和面對人的氛圍性及削弱刺激反抗既有的社會體制。

台灣近十年來由百分之一公共工程費製造出來的公共藝術作品，多數是傳統美學的作品，或中性美學的裝飾作品，執行小組、評審委員受限於招標作業的機制，無能顧及作品的批判性美學或地方歸屬認同的意義。近

年國內的公共藝術形式多元論者僅多專注於解放作品的形色，少有論及台灣已在全球化中的城市之列，公共藝術能否扮演有「社會救贖」的公共論述的角色，以刺激個人及社群的感動，將地方與世界連結。地球村不能用封閉式的村莊私語對話，以今日的電傳速度更是需有地球都市的公共論述胸懷，整個世界已形成一個世界城市的「全都會」（omnipolitain）。（註15）

註1：夏鑄九，公共空間，台北：藝術家，頁26，1994。

註2：胡寶林，〈邁向非傳統美學和生態文化遠景的公共藝術〉，《美育》雜誌，第120期。

註3：同註2。其中包含倪再沁1997年在《台灣公共藝術的探索》，藝術家出版，文中的五種「雞同鴨講」的公共藝術現象。

註4：Miles, Malcolm，簡逸珊譯，《藝術、空間、城市》，台北：創興，頁138，2000。

註5：本章論及場所精神及超乎都市景觀的公共藝術涵義，本書作者曾於1999年發表於《文化生活》，2卷6期，屏東縣立文化中心，頁32～38。

註6：同註4，頁264～269。

註7：Gablik, Suzi，王雅各譯，《藝術的魅力重生》，台北：遠流，1998。

註8：同註4，頁31。

註9：同註4，頁29。

註10：同註7，頁28。

註11：Lovelock, J.E.，金恆鑣譯，《蓋婭——大地之母》，台北：天下，1995。

註12：Crang, Mike，王志弘等譯，《文化地理學》，台北：巨流，2003，頁218。

註13：同註12，頁229～230。

註14：Virilio, Paul，楊凱麟譯，《消失的美學》，台北：揚智，2001，頁2。

註15：同註12，頁11。

第六章

參與式創作的公共藝術

公共藝術意義。

在社區中，公共藝術喚回地方歷史、地名故事或歷史事件的媒介。也是刺激公眾對時代尖銳問題，如環保、婦權、教改等議題的論述。透過參與、討論、共同創作，本身就有認同歸屬的

Carlo Scarpa在威尼斯雙年展公園河邊,為Augusto Murer的雕塑〈臥倒的女游擊隊員〉設計了一區以方石塊圍住的水面浮動式臥像平台,紀念此處曾遭戰火炸毀的痕跡。

(一) 公共藝術在社區中的角色

傳統的廟宇建築有許多雕刻和彩繪,多數是歷史故事,傳頌內容多是吉祥避邪的象徵,曾經負擔了很久的教化功能;配合迎神賽會的節慶,長期形成了村落或社區的共同記憶。祭祀活動和廟埕廣場凝聚了與社區公益相關的論述和地方意識。

今日大都市的宗教活動已經淡出,取而代之是與商業行為結合的園遊會,或大銀幕的電子廣告,在演藝廣場舉辦的大型戶外表演,或跳蚤市集及都市有時節性的短暫活動。

都市公共空間缺乏了傳統村落或城鎮道路交會點中的城門、村亭、土地廟、風獅爺、石敢當、石板橋、貞節牌坊、龍虎井、科舉旗桿和廟宇藝術……。這些富有雕刻和石構

1999年李國嘉在台北市中山北路撫順公園的作品〈承諾〉，邀約嘉賓民眾參與創作。作品硬體半途完成時，舉行敲鐘「破瓷」儀式，請民眾親自打破陶瓷，並承諾約定三個月後「歸瓷」，共同參與拼貼瓷片馬賽克創作。（上圖，李國嘉攝，下圖，為2006年實景，王庭玫攝）

921大地震之石岡火
車站被震垮，鐵軌
被隆起2公尺以上，
社區人士透過參與
計畫獲政府補助，
保存地形及鐵軌現
狀，開闢了休閒腳
踏車道，地形的整
體氛圍是成功的社
區再生的藝術轉化
動力證言。（本頁
圖）

台北偶戲館開幕前的社區團體京華城員工及中外偶戲劇坊演員，帶著親子共同化妝、製作人偶歡歡樂樂地踩街，宣告台北偶戲館與社區親子互動的決心。

精工的節點地上物，指引了鎮民歸路和訴說代代相傳的故事。在社區中，公共藝術喚回地方歷史、地名故事或歷史事件的媒介。也是刺激公眾對時代尖銳問題，如環保、婦權、教改等議題的論述。

社區中的公共藝術發生可能是來自新建停車場、公園、社區中心的工程款，也可以是配合社區營造或城鄉風貌改造的補助款，可從社區導覽、社區歷史建築、老店或歷史、事件議題開始，組成工作小組，透過參與、討論、共同創作，甚至暫時性或永久性的綠化、封街、創意節慶裝飾的計畫，因為參與的強度，本身就有認同歸屬的公共藝術意義。

（二）公共藝術在校園中的角色

一個美好的校園不僅應有很好的綠化環境，而且尚應有許多凝聚生命共同體和凝固共同記憶的「地方」。今日的師生就是明日的校友。校園作為社區的理念，師生在此不僅為學習，而是生活在其中，不只是短短幾年的日子，而是有時間的延續和感情的長久相連。

校園作為社區，不僅是師生的社區，也是鄰里社區中的社區中心，學生家長也應是校園生命共同體的一分子。享用開放校園資源的晨運鄰居和推廣班、課輔班或社區大學的民眾更是校園的生活空間認同者。

因此，我們必須首先反省，校園本身不應

是一個單一的填鴨機器，把學生困在教室管訓、考試、評量；更應回歸到生活性的學習，校園應像一個家、一個社區、一個樂園、一個大家都認同、喜愛、充滿記憶的生活場所。在校園中，過去總少不了美化校園和布置環境的活動。傳統中的美化時常與「整潔」劃上等號，整形花木綠籬和禁止踐踏的美麗草坪，成為妝點道路小廣場中央紀念偉人銅像的裝飾。美麗的校園最後只剩潔淨的道路和運動操場，裝飾綠地和分割圍籬佔了多數的面積。教室中的壁板只為了展示成績，多數由教師布置，走廊、辦公室或校長室如果懸掛藝術作品，多數是梅蘭菊竹的四君子或總統肖像，學生作品多數用膠帶黏貼而少有珍重裝配畫框。在這樣的校園中，如何讓學生感染藝術修養？如何讓學生有機會在草地上野餐或睡一個午覺，仰望藍天樹梢的自由鳥兒？

近年來，因為公共工程百分之一的公共藝術設置條例，刺激了校園公共藝術的設置。參與式的校園公共藝術成了熱門話題，大家一起來拼貼彩色陶片或馬賽克片變成了標準答案。如果將公共藝術當做經營校園生活藝術的場所來看待，公共藝術在校園規劃中就佔了非常重要的角色。不論校園

區域功能如何規劃，如果在各個道路的節點和區塊中用公共藝術手法使之成爲許許多多被釋放的生活場所，並能刺激對話、論述和天人關係，這就是一個社會化和都市論壇化的好學校。校園公共藝術不是「校園景觀美化」或「道路家具藝術化」而已，其主題應朝「教改」或學生生活及參與認同方向邁進。藝術要令大家看到「健康乖寶寶」的背後有些什麼問題。

在校園中從事參與性的公共藝術實作過程，是比在社區中或在公共工程的辦公大樓較易成功。因爲班級的組織，在中小學中可用課業的方式動員，在大學可用課程出席的方式動員。在這種參與的過程誕生的公共藝術有某種程度的認同，雖然馬賽克拼貼的作品是否能超越「田園風光」之類的一般主題，或外射出論述主題和在地性的共同記憶，則尙堪評論。可惜許多校園建築因爲是新創，建校時無師生，根本無法「參與」，但因周圍的社區是存在的，家長是存在的，校園議題是存在的。公共藝術家不能再「自足」地表現自我！有些學校的公共藝術只當成是家長會贈送作品的記功碑，有些藝術家只把公共藝術當作發表的機會；有些校長只想依

南投縣埔里桃米社區災後重建，結合社區的發展協會及居民進行街道綠化、生活創作藝術、自立造屋及產業振興等社區營造，是甚具示範性、社區接力及生活動力的案例，爲廣義的公共藝術的生態文化願景做證言。（左、右頁圖，王元山攝）

盧建銘組織「台灣
田野工廠」與居民
針對台南市沒落的
四百公頃安順鹽場
進行5公頃的鹽田復
甦行動，以「瓦盤
結晶池」的建造技
術，將生態藝術結
合小型產業復甦的
行動，歷經四年成
功的創造了一個生
態樂園。（本頁圖）

奇美集團在南科園
區的滯洪池和濕
地，有一個「十萬
樹苗」的復育計
畫，邀及南台灣多
個生態與社區團體
共同營造一個有地
景及風土的場所，
是一個要進行五至
十年的園區社區營
造及公共生態藝術
的大計畫。（右頁
圖，林柏樑提供）

2003年巴塞隆納的格拉絲亞（Gracia）住宅區社區藝術節，巷道裝置藝術競賽都用日常生活的用品，創意十足，凝聚社區意識匪淺。

建成國中王文慶的〈地圖〉以馬賽克石片拼圖，將川堂的圓柱都裝飾起來。（本頁圖）

規定行事，樂得把公共藝術當作美化環境的工具。我們要再次提醒公共藝術是在公共領域中能引起認同意識或論述省思的藝術。田園風光類的作品是難以引起論述的，相反的，地方性的主題、地方性的動物或人物、師生感情的表現或學業教改的主題更有公共藝術的意義。校園的入口意象、校園的草木、水池、座椅、舊屋、歷史文物及新教學大樓都可以配合環境和建築物創作公共藝術。

諾伯休茲從現象學觀點發展出來的「場所精神」概念，認為一個好地方，一個大家都認同和隸屬的好場所，是包括不同時間感染到的「天、地、神、人」的時空彼此相連的強烈關係。天、地、神、人即是包括在時空內能用五官感知桌、椅、人氣、風雲、花木、蟲鳥，以及心靈交集的生活參與投入之整體。這是一種共感存有的大集合，形成生命時刻中的生存意義。試想這種大集合，在教室中的黑板、桌椅、書本和焦注教師單一表情的狀態又如何可能？因此當今教改課題最要思考的是如何打開教室四面牆，走出教室，回歸生活學習。

（三）藝術家的角色

社區應是一個有強烈認同意識的生命共同體，社區意識有可能因公共藝術的參與製作而被強化。任何一個公共工程的座落地都為其所屬社區創造了地標性的特色，設置於其

胡寶林的〈老祖鐘〉作品設置於花蓮海星中學，採用廢棄的創校上課鐘，矗立於廣場，成為共同記憶的精神地標，鉛筆立柱上的圖騰是採用學生競圖作品。（上圖）

中原大學設計學院「創意校園」空間營造計畫「合院生態村」有一個雨水收集生態池及舊宿舍紅磚紀念圍牆，塑造一個彰顯生態及共同記憶的學院空間。設計學院合院生態村學生參與栽種野菜大圍圃。（下圖）

胡寶林的災區工作站與黃孟偉災後重建作品之一，在海拔千餘公尺山區苗栗縣泰安鄉梅園國小，以參與式設計釋放立面的色彩予校方師生定稿，採用泰雅族布紋色彩，並帶領師生參觀九族文化村，討論設計泰雅瞭望台及八角形的教室融合自然山景，成為族群認同的地標公共藝術。

中的公共藝術就更應以社區參與的方式諮詢，或甚至共同創作，以取得社區的認同和刺激論述。

公共藝術的多元形式和其公共性的參與過程，已經漸漸在台灣北部的公私部門論述舞台中形成共識。然而舞台上的劇本不無爭議，因為劇本有許多細節及未來的結局。公共藝術好似偶發藝術，可能連創作者都不知道結局的全部，創作者可能設計了一個催化器，讓大家與創作者一頭栽進去，互動平衡到不能自拔的地步。

姑不論爭議有多大，細節有多複雜，結局

是否會大家都滿意，形式多元到甚麼地步；首先應該確認公共藝術是在「公共領域」中的藝術表現，公共藝術的表現主題和形式是社會性重於藝術家的自足性，這並不意味藝術家就淪為參與式創作的工具，文化管理專員的地步。因為藝術家的過人敏感度和創造力是大家所不及的，藝術家催化大眾參與創作的態度，藝術家的思想應是前衛的、菁英的。因此，藝術家在某種關鍵，為了提出一種概念和訊息，不應妥協，但要學會溝通、磋商、對話，而非專業教訓。

「楓香詩園」活動師生設計論談。（左圖）

學生在施工過程參與剪枝（中左圖）

2004年中原大學主持執行教育部創意校園空間營造計畫「楓香詩園」，說服校方將大片楓香樹林的20餘部停車場釋放予師生互動使用。本計畫以參與式的藝術活動催化該處場所精神，營造新的公共論述領域。（中右圖）

「楓香詩園」活動結束後刺激了景觀系的學生來此上素描課。（下左圖）

完工後全園綠化有「楓果詩球」及舞台成為戶外教室。（下右圖）

雕刻時光分別在椅背刻蝕與世界交通史相關人物，如：鄭和、哥倫布、萊特兄弟等之紀念碑。（上圖）

文建會中部辦公室於2006年及2005年委託吳伊凡策劃，邀請藝術家在台中推動「文化車站」計畫，以「歸零・整裝」的概念，執行所謂「月台神話」。本案邀請台中20號倉庫及中部的藝術家提案，在第二月台、月台地下道、後站化妝室和20號倉庫的四周，作品與地緣文化及交通均有主題性的共鳴，甚得市民與乘客回響認同。〈巨人足跡〉，朱品香作品以木屐之本土行動意象放在月台上。（左下圖）

〈坐書櫃〉，陳明德作品，將台中名勝及產品作為書冊名稱，置於書櫃。（右下圖）

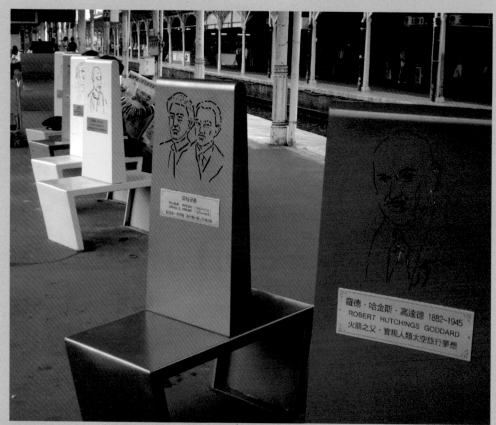

第七章 結語

公共藝術是一種關懷文化生態和政治論述的新世態美學，亦即一種在公共領域中的參與性社會美學。

維也納跑馬路
（Rennweg）快速火
車站的公共藝術，
藝術家 F r a n z
Viehause 以〈通勤者
從何而來〉（Woher
die Pendlerin）為
題，在柱子上放置
黑人、大人、小孩
的銅像，是全球化
的議題。（左、右
頁圖）

（一）參與機制的檢驗

　　在文建會及一些地方政府的公共藝術設置辦法中，已有明文的執行小組和審議機制。在二〇〇二年的修法和執行討論中，已加入了多元式的共識和強化社區團體代表的參與要求。台灣過去十多年社區運動歷程中，建築規劃界對社區參與的操作技巧已有普及性的穩定經驗，在這方面是公共藝術家應該急起直追的。從歷史、地緣、地名、地貌、地景、文化、事件等，著手先作研究；從訪談、口述歷史和核心工作幹部的互動討論中，可能就提出一個以上的主題和多個創作替選方案，就是藝術家的基本功夫。不過，目前的執行機制都是採取先徵選藝術家提評

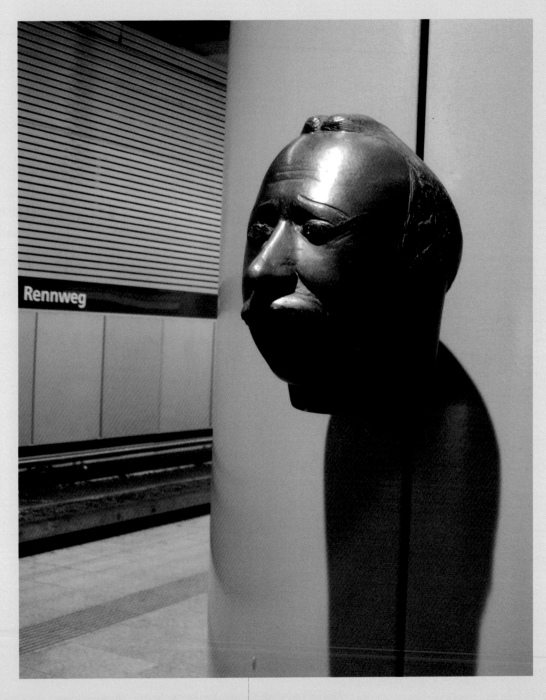

柏林社區公園透過
社區行動參與由社
區人士建造的諾亞
方舟滑梯遊具。
（本頁圖）

比方案，才進行社區參與的流程。在公部門經短短的上網徵件的時間內，藝術家如何能用理想的研究和訪談歷程先確定主題，然後提出創作方案？在國外較大型的公共藝術或公共建築徵件之前，會由一個包含社會學及文化管理專業者作先期社區參與性工作，確定主題、範圍等大方向；或可將徵件分兩階段——即計畫綱要階段和創作階段。不過，以目前國內步伐快速的現實來看，主計部門僵化的核銷，公共藝術起步執行往往在工程尾端，實不容兩階段的徵件機制。小型公共藝術案受限於經費，怎堪讓藝術家做那麼多功課？

因此公部門、執行小組的成員更應提早多做徵件前的研究和參與工作，才能打破目前機制的僵局。

(二) 公共藝術的參與機制

公共工程的建築師本身就是執行小組的成員，依法不能投標從事自己設計工程中的公共藝術創作。公共藝術如能在一開始便融合於建築和景觀設計中，必然更理想。建築體、景觀或道路家具都潛在許多公共藝術表現的可能性。目前的機制幾乎是由建築師指定作品的位置，再由外來的藝術家創作。今日的建築師事務所多數擁有多個專業部門，而且跨界合作已司空見慣，最好能以藝術基金方式開放予設計此建築物的建築師，令其有機會融入公共藝術創作設計。當然，在往

日的建築教育並未造就出普遍有藝術家學養的建築師，更遑論建築師對公共藝術的前衛認知。在裁判不能兼球員的機制下，許多公立校園內的藝術家也不容參與徵選得標，因為他們是業主甲方的員工。自家日日見到的公共藝術不能由自己的內部藝術家或美術老師參與創作，真是情何以堪？他們當然可以提出許多意見和參考方案，但是智慧財產權又怎麼結算？相比之下，公共工程所在地的一般建築師和在地的藝術家，便可以參與評比創作。他們應該對社區問題、歷史、事件等等最能掌握。

私立學校或非公共工程的公共藝術，便不受限於上述規範。因此，身為建築師在非公共工程中如能時時透過參與方式，把公共藝術融入建築設計中，又相遇胸襟廣闊的業主單位，真是如魚得水。建築本身應該就是一門藝術，但並不代表把燈具、座椅設計得奇特一些，就是公共藝術，建築師如能時時針對建築元素的造形、窗洞、沖孔開口、地面圖案用點心思，與相關主題、議題、省思切入，或共同參與製作，其公共認同性及藝術論述性就更符合新世態的公共藝術。南條史生認為「將建築轉化為藝術的論述，將建築或都市藝術化，並非依賴大量的設計、裝飾或技術，即可達成；必須對當地人的生活、世界觀、未來圖像，進行根本洞察與深層思慮。」(註1)

社區、校園本身是一個向心力和認同需求

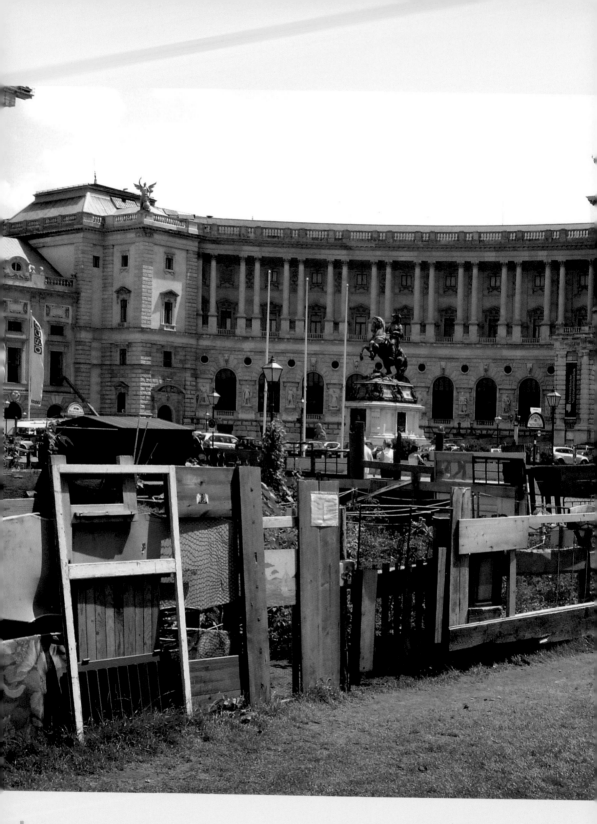

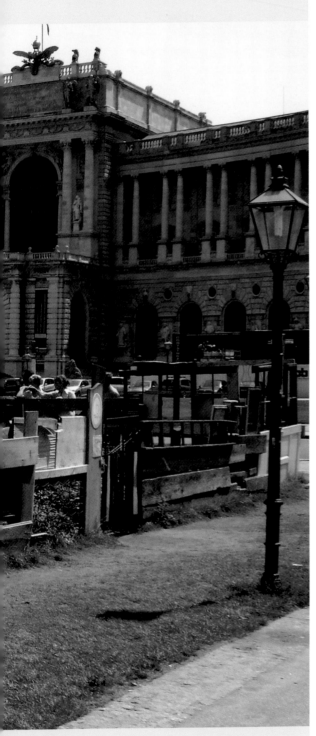

程度比一般地區高出甚多的小社區，而校園的形象、共同記憶和終身學習的課題必須提升，否則連招生都有問題。不過，目前許多校園主管和師生都缺乏「校園本身是一個社區」的共識，公共藝術的參與執行機制仍停留在決策主管的階層，他們更不懂參與技巧。校園內的成員互動，既是層級又是鬆散組織，公共藝術在校園建築的強化實是一個大課題。社區居民都應更關心公園或公共廣場設置什麼公共藝術品，天天看到它，只是好玩、好看或不明所以，無法得到一點感動或省思生活、社會、消費、家庭、教改、性別、弱勢、環境等等問題，試問花那麼多錢、花那麼多評審委員、創作者的代價，只是妝點環境嗎？公共藝術不是一個歌頌和粉飾太平的化妝品，是一個反映看不到的社會真實，刺激生命共同體邁向改革的媒介！

（三）結合多元、菁英和草根

綜合全書，從批判美學論點出發，公共藝術不是以美化裝飾的景觀、健康主題或抽象中性美學所能滿足。公共藝術是一種關懷文化生態和政治論述的新世態美學，亦即

2005年維也納紀念戰後60週年活動之一，由「奧地利文化工業」（Culture Industries Austria）藝術團體作品〈農田化〉以公共藝術形式在皇宮的英雄廣場綠地上圍了數十個蔬果園，以見證模擬戰後缺糧，政府允許市民在公園種菜的艱辛歷史。

2005年顏名宏在嘉義以〈土地造像，文化種植〉為題。由嘉義北迴歸線土地人文生態，透過空間緯度下，收集100個經緯交織點的100種不同的土地養分。（顏名宏攝）

一種在公共領域中的參與性社會美學。公共藝術的文史脈絡、地緣性和社群認同性固然重要，可以透過藝術家或建築師的原創提案和民眾互動磋商、互動創作、甚至完成後的催化創作。其形式是多元的，但意念仍是菁英，過程卻草根。公共藝術本身應有藝術品質和人與環境交融的場所精神，關懷文化生態和政治論述，最好能喚起共同記憶，可時空交互感應藝術氛圍，有謎語特質和開放結局的文本，以及刺激省思論述的議題。

「公共領域」不同於中性定義的「公共空間」，公共領域即興論領域，有時與地緣緊密相連；有時又超越域域，成為全國性或全球化的場域。所以公共藝術也可以存在於網路的公共領域或雜誌報章的出版品中。公共藝術又是公共財，應以基金會形式不受限於時程和地點去運作。

今日在歐美已有許多公共藝術是以藝術基金去完成，而且作品常常是以一個較長期的計畫去執行。譬如美國的女藝術家巴巴拉·克魯葛爾（Barbara Kruger）就習慣以媒體及文字做公共藝術，常常以巴士車身廣告方式，貼滿諷刺「拜物教」及喚醒女性的詩句警語，如：「我購物故我在」、「照顧妳的大腦像照顧妳的頭髮」、「我想做個得到最多餅乾的女孩」……。（註2）紐約現代美術館在二○○二年，弗蘭西斯·艾思（Francis Alÿs）的作品計畫也以宗教神像出遊方式，從美術館內抬出三件作品，以出遊廟會方式穿越曼

哈頓市區，宣示藝術也有「類宗教」力量走進群眾。（註3）維也納在紀念戰後六十週年的活動，由奧地利文化工業團體（Culture Industies Austria）策劃了二十五個公共藝術計畫，都是針對戰後首都嚴重損毀重建困境及聯軍進駐維也納的社經現象主題，名為〈二十五種和平〉。作品主題包括：圍欄、炸燬、農田化、牧場化、分管區、佔駐、各國廚房、旗飄、重建等。作品的計畫手法多是情境計畫模擬及市民參與。譬如「農田化」、「牧場化」，是模擬當年皇宮花園開放予市民種菜及放牛吃草，「各國廚房」的活動是邀請當年在各國暫管區的多家餐廳，為回憶聯軍官兵需求的料理，特別烹調美菜、英菜、法菜、俄菜等。整個計畫為期一年，戰後紀念意義重大，值得我們參考。（註4）

這樣看來，未來我們的公共藝術評選機制和創作過程，應該還有很大變革的空間！

柏林國會大廈燒毀的會議大廳，Normann Foster以瞭望坡道景觀的方式重建設計，已成為柏林新都民主開放及市民由會議室預蓋「監督」國會的象徵。這是建築公共藝術化的高潮。（右頁圖）

註1：南條史生，潘廣宜、蔡青雯譯，《藝術與城市》，台北：田園城市，2004，頁14，頁33。

註2：Freedman,Susan K.Plop-Recent Projects of the Public Art Fund, London, New York：Merrell, 2004.

註3：同註2。

註4：維也納紀念戰後60週年的〈25種和平〉作品，可查閱網站www.25peaces.at。

參考資料

Baureferat Landeshauptstadt Munchen, Quivid, Nurnberg：Verlag fur moderne Kunst, 2003.

Bundesministerium fur Verkehr, Bau-und Wohnungswesen, Kunst am Bau－Die Projekte des Bundes in Berlin, Berlin：Ernst Wasmuth Verlag, 2000.

Dickel Hans & Fleckner, Kunst in der stadt－Skulpturen in Berlin, Berlin:Nicolaio, 2003.

Fairmount,Park, Art Association, New．Land．Marks－Public Art，community and the Meaning of Place, Philadephia：Fairmount Park Art Association, 2001.

Finkelpearl, Tom, Dialogues in Public Art, Massachusetts Institute of Technology, 2000.

Freedman, Susan K., Plop-Recent Projects of the Public Art Fund, London, New York：Merrell, 2004.

Habermas,Jurgen, Strukturwandel der Offentlichkeit, Luchterhand Verlag, 1962.

Hauser,Arnold, Soziologie der Kunsts, Munchen：C.H.Beck, 1988.

Institute fur moderne Kunst Nurnberg, Department for Public Appearances, Verlag fur moderne Kunst Nurnberg, 2003.

Mossop,Elizabeth, & Paul Walton, City Spaces－Art & Design, Sydney, Fine Art Publishing Pty Ltd, 2001.

Norberg-Schulz, Christian, Genius Loci，Towards a Phenomenology of Architecture, N.Y.：Rizzoli, 1976.

Relph, E. Place and Placelessness, London：Pion, 1976.

Wolf,Janet, The Social Production of Art, New York：New York University Press, 1984.

王才勇，《現代審美哲學——法蘭克福學派美學論述》，台北：書林，2000。

史計生，《藝術與社會——閱讀班雅明的美學啟迪》，台北：左岸，2003。

台北市政府文化局，《台北公共藝術節——內湖污水處理廠公共藝術設置暨活動成果專輯》，台北：北市文化局，2003。

胡寶林，《都市生活的希望》，台北：中山文庫，1998。

胡寶林，〈邁向傳統美學和生態文化遠景的公共藝術〉，《美育雜誌》，2002，120期。

胡寶林，〈超乎都市景觀的公共藝術涵義〉，《文化生活》，1999，第2卷第6期，屏東縣立文化中心。

胡寶林，〈校園公共藝術之參與和營造——以兩個實驗案例論述〉，《校園規劃與公共藝術國際研討會論文集》，台北：文建會／中華民國景觀學會，2002。

胡寶林，《場所精神的催化器——設計改造中原大學「室設愛樓」的理念與行動》，中原大學室內設計學會系學術研討會論文集，台北：中原大學室內設計系，2002。

胡寶林、徐玉真慧、盧怡安，〈本質與省思——公共藝術與本土城市藝術的遇合〉，《建築師》，2002，第335期，頁72~77。

胡寶林，〈走出教室回歸真實——中原大學「室設愛樓整建工程」〉，《建築師》，2004，第352期，頁62~69。

南條史生，潘廣宜、蔡青雯譯，《藝術與城市》，台北：田園城市，2004。

高千惠，《當代藝術思路之旅》，台北：藝術家，2001。

夏鑄九，《公共空間》，台北：藝術家，1994。

倪再沁，《台灣公共藝術的探索》，台北：藝術家，1997。

張文軍，《後現代教育》，台北：揚智，1998。

曾曬淑，《思考=塑造-Beuys Joseph的藝術立論與人智學》，台北：南天書局，1999。

楊小濱，《否定的美學》，台北：麥田，1995。

劉文潭，《現代美學》，台北：台灣商務印書，1969。

郭軍，《論瓦爾特‧本雅明現代性、寓言和語言的種子》，吉林人民出版社，2002。

行政文化建設委員會，《公共藝術論壇實錄》，台北：行政文化建設委員會，2002。

竹圍工作室、台北藝術發展協會，《2001文化空間再造國際研討會紀實》，竹圍工作室，2001。

Burger,Peter，蔡佩君、徐明松譯，《前衛藝術理論》，台北：時報，1998。

Chalumen,Jean-Luc，王玉齡、黃海鳴譯，《藝術解讀》，台北：遠流，1996。

Crang,Mike，王志弘譯，《文化地理學》，台北：巨流，2003。

Grout,Catherine，姚孟吟譯 黃海鳴審訂，《藝術介入空間──都會裡的藝術創作》，台北：遠流，2001。

Lacy,Suzanne，吳瑪悧等譯，《量繪形貌──新類型公共藝術》，台北：遠流，2004。

Lovelock,J.E.，金恆鑣譯，《蓋婭──大地之母》，台北：天下，1995。

Marcuse,Herbert，劉繼譯，《單向度的人》，台北：桂冠，1990。

Miles,Malcolm，簡逸珊譯，《藝術、空間、城市》，台北：創興，2000。

Senie,Harriet,F. & Webster,Sally，慕心等譯，《美國公共藝術評論》，台北：遠流，1999。

Virilio,Paul，楊凱麟譯，《消失的美學》，台北：揚智，2001。

Tuan,Yi-Fu，潘桂成譯，《經驗透視中的空間和地方》，台北：國立編譯館，1998。

國家圖書館出版品預行編目資料

【空間景觀‧公共藝術】公共藝術空間新美學 = New Genre Public Art

胡寶林／著 .-- 初版 .-- 台北市：藝術家出版社，2006〔民95〕

160面；17×23公分

ISBN 986-7487-64-8（平裝）

1.公共藝術

920 94018461

【空間景觀‧公共藝術】
公共藝術空間新美學
New Genre Public Art

黃健敏／策劃

胡寶林／著

發行人　何政廣
主編　王庭玫
文字編輯　王雅玲‧謝汝萱
美術設計　苑美如
封面設計　曾小芬

出版者　藝術家出版社
台北市重慶南路一段147號6樓
TEL：（02）2371-9692～3
FAX：（02）2331-7096
郵政劃撥：01044798 藝術家雜誌社帳戶

總經銷　時報文化出版企業股份有限公司
倉庫：台北縣中和市連城路134巷16號
TEL：（02）2306-6842

南部區域代理：台南市西門路一段223巷10弄26號
TEL：（06）261-7268／FAX：（06）263-7698

製版印刷　欣佑彩色製版印刷股份有限公司
初版／2006年8月
定價／新台幣380元

ISBN　986-7487-64-8（平裝）
ISBN　9789867487643（平裝）
法律顧問　蕭雄淋